世界名畫家全集　何政廣主編

理查·林德涅 Richard Lindner

陳英德·張彌彌●撰文

藝術家出版社

世界名畫家全集

前普普繪畫大師
理查‧林德涅
Richard Lindner

何政廣◉主編
陳英德、張彌彌◉撰文

ａ
藝術家出版社

目　錄

前 言

　　理查・林德涅（Richard Lindner, 1901~1978），是二十世紀出生的現代畫家，他的繪畫風格獨特奇異，早在二十世紀五〇年代，他就常常刻畫都市裡生活的奇裝異服時髦男女；男人造形像是市儈士紳，女性的神態形似性感風騷的神女，穿著暴露奢浮的服飾。當六〇年代中期，安迪・沃荷、李奇登斯坦、維塞爾曼等畫家的普普藝術出現興盛之際，林德涅曾被列為普普藝術家。事實上，他是一位普普前期的畫家，今日的美術史家都把林德涅歸為「前普普畫家」。

　　林德涅自己說過：「我很崇拜安迪・沃荷，他不僅是位大畫家，更是一位了不起的啟發者，打開了美國的眼睛，讓我們看到每日生活的東西與功利主義社會的美。我尊敬安迪・沃荷、李奇登斯坦、奧登堡，不過我不是他們那群的一份子，從來都不是。」林德涅在自述中指出：他的繪畫反映出二十年代的德國，那時是德國比較好的時候；而在另一方面，他的藝術創作的養份則是來自紐約，從美國雜誌上的圖片、電視，他得到很多靈感，他認為美國是一個很棒的地方。至於真正影響他繪畫觀念的卻是義大利的喬托、法蘭西斯卡、林德涅經常欣賞他們的繪畫，讚美他們是沒有時間性、歷久彌新、不會變老的藝術家，他追求他們繪畫中的某種力量，包括結構上的堅實以及從中產生的力量。

　　因此，林德涅的藝術，看似紐約都會生活的反映，事實上他比美國的普普藝術早了十多年即從都市生活中取材，從中產階級生活中找到創作的動力。當時他被美國藝術家認為是個局外人，他的繪畫形式深植於結構性的，甚至是幾何抽象的結構形體。然而他在主題表現上的感性，被納入普普風格，進入了美國藝術的前端。

　　理查・林德涅，1901年生於德國漢堡，是一位德國現代畫家，後來歸化美國。他母親是一個美國人，二十歲到德國遇到他父親，後來在漢堡結婚。林德涅初學音樂，想當一個鋼琴演奏家，也參加音樂比賽嶄露頭角。但在1922年興趣轉向繪畫，進入紐倫堡工藝學校。後來到了慕尼黑美術學院學習繪畫，他說當時他向一些笨拙的畫家那裡學到「怎樣畫得很好」，因為從一個很好的畫家你學不到東西，畢卡索和馬諦斯是很糟糕的老師，好的畫家唯一能做的事就是刺激你。三年畢業走出學校之後，他到柏林，1929年回到幕尼黑在出版社工作。1933年納粹政權時代，他避居巴黎。二次世界大戰時他參加英法聯軍。1941年移民美國，長居紐約，以畫插圖為生，曾為《時尚》（Vogue）、《哈潑》、《時裝園地》等著名雜誌作插畫，並為《包法利夫人》（1944）、《霍夫曼的故事》畫書本插畫。1951年專心致力於繪畫創作，並在紐約的普拉特學院執教十二年，也在耶魯大學教畫。1978年4月16日他在紐約參觀朋友畫展之後，在睡夢中離開人世。

　　1977年6月，美國國務院邀我訪問美國，行程途經芝加哥時，訪問芝加哥當代藝術館，正好看到該館舉行的「理查・林德涅回顧展」，展出他一生重要代表作，印象深刻，林德涅本人是位溫文爾雅的藝術家，很難想像出自他油彩畫中的都市人間像，卻是彷如夢魘般的浮華世界，充溢著狂想、色情與慾望。

何政廣

二〇〇八年二月寫於藝術家雜誌社

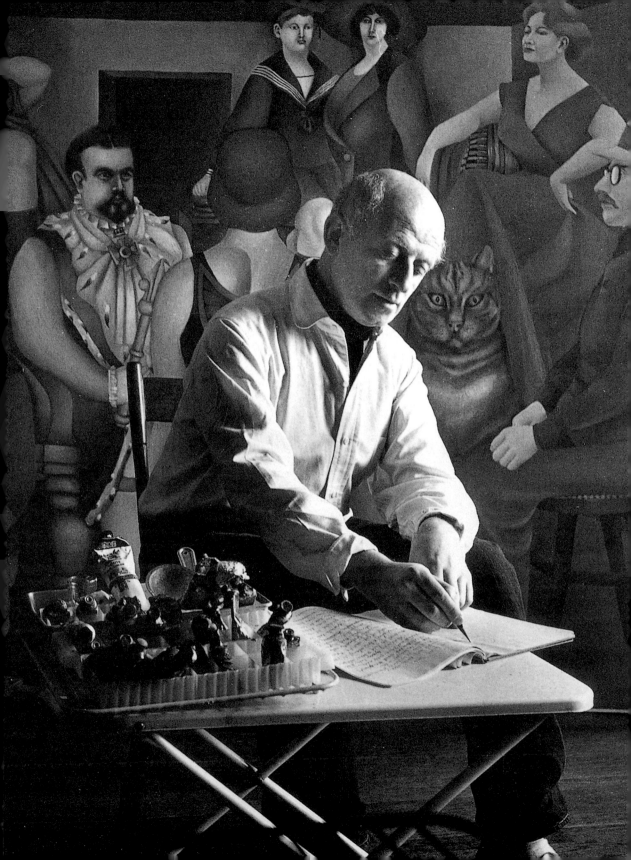

前普普繪畫大師——
理查‧林德涅的生涯與藝術

嘉年華假面舞會

二十世紀中自歐洲移民美國的德籍猶太裔畫家理查‧林德涅（Richard Lindner）的作品給人多色、嫵媚、喜感與雋永，且奇異又蠱惑人的感覺。第一眼看像是應該有而還沒有人繪出的絕妙現代童話書裡的圖畫。肥胖的孩童把玩著機器玩具，馬戲班小丑浮空耍雜技，碩大的媽媽緊繃著鯨魚鬚束身衣，穿盔甲露乳，胸前纏著長蛇的豔麗女巫、禮帽、花領結、五色套服，臉上貼著片片色彩，肩上披著虎豹皮，臂上勾搭著鸚鵡的俊俏壞蛋，持衝鋒槍的強盜，穿防彈衣散步的紳士，貓、狗、老虎、骰子、撲克牌、撞球台。這樣的畫，孩童若瞥見，會驚見但不解，大人看了會發出會心微笑、細細玩味，因那五花八門，又謹慎繪出的圖面下，隱藏著的是大人世界、成人男女間複雜的故事。

過去歐洲——現代美國，硬邊圖形的結構——曖昧表情的人物，插圖趣味——高品質繪畫。一連串相對相比之事，多樣成分的對照並存，構成林德涅眩人眼目又魅力十足的畫面。圖象互為衝擊，然靜止不動，顏料幾近平塗或色面略呈玲瓏浮凸散發出飽滿螢光華彩，背景則如七巧板幻化拼排。如此造就凝固又富麗的圖繪。

林德涅 **頭像** 1948
紙上水彩、剪貼畫
36.3×26cm（右頁圖）

林德涅於畫室中
（前頁圖）

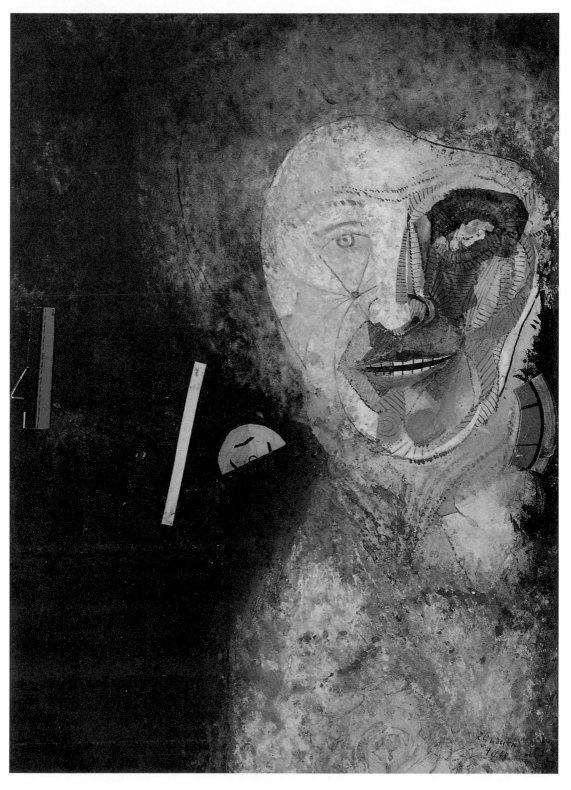

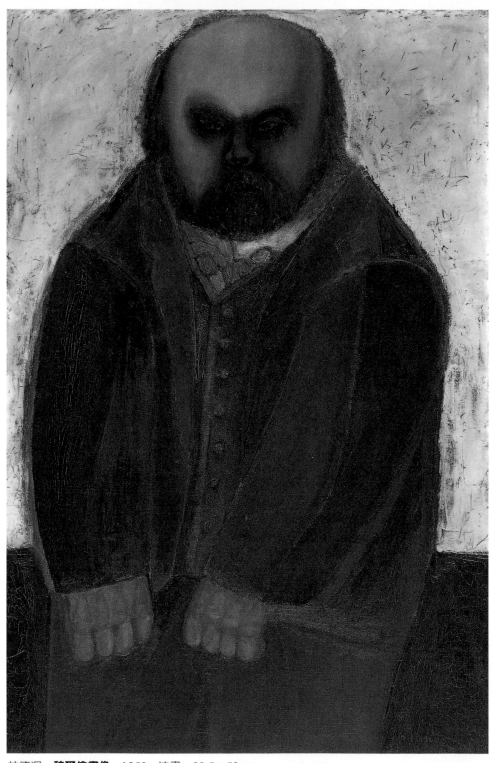

林德涅　**魏爾倫畫像**　1950　油畫　89.5×58cm

林德涅的所有作品都可歸類爲人物畫。人物如宗教聖像般地莊嚴端立，或如照相館時代，人擺好姿態等著拍照的樣子。臉孔和身體經常是正面或正側面，突顯在一絲不苟的幾何構圖中。觀者在此完全不能捕捉頭部轉動或身子轉動時的狀態或體會到瞬間洩露的半面情狀。林德涅的人物可辨識者不多，只有少數可認識，他興趣於表現通般性格的典型，而且將其喬裝，巧妙打扮，像戴上面具的假面舞會的人或機器人在其金屬的甲殼中。

　　最初的繪畫，畫家心中幾個崇仰的人物外，是孩童時代敏感碰觸在腦海留下黯然糊模的記憶，伴隨著可得到的或想望而受禁的玩具。接著青春期衝動的無聲回音在沉靜的，月光般磁性吸力的氛圍中。人物常嵌入不很深的小空間，像是在一個小密室或小箱內，似乎有門有牆又是抽象。肥胖的男童浮升在空間，金髮辮初長的少女，玩呼拉圈，奇巧的機件，失重的球。猛然想起母親的束身衣工作坊中壯碩的女顧客試穿胸罩束腹吊帶襪。這些大多是畫家在紐倫堡的成長回憶，如此構成他五〇年代的繪畫。

　　紐倫堡養成教育之後前往慕尼黑工作，後來爲逃避希特勒轉往巴黎，離開巴黎到了紐約。成了紐約客的林德涅以觀光客的姿態跑遍紐約的曼哈頓，自東七十街到哈林區，自華爾街到中央公園，觸目是招牌廣告，報章封面插圖，這也是他長期換取麵包的工作。出入歌舞小酒館、夜總會，那裡歹徒和貨腰女郎親吻，經過中央車站，看膚色混雜的人群，警車從他公寓窗口下駛過，他瞥見斑馬線上，警察逮到的罪犯。大百貨公司裡各類試衣帽選鞋的男女，性商店內，好奇的顧客與無奇不有的商品。如此六〇年代以後，一種物品崇拜者的肖像出現。

　　盡其能事裝扮的女人是巨無霸女子，挾持著她的男伴。他們或圓或細長的眼層塗著各色眼皮膏直到鬢角，有時架著眼罩、太陽鏡、雙唇裂至頰邊，不僅是紅唇，可以是紫唇，也可以是綠色或土耳其藍。女孩的頭髮不常是金色，有時火紅，有時綠而流線體，像沒有葉縫的密樹叢，有時細細絲捲如捕蝶的網。頭髮之上是怪異的帽飾，像個燈罩，像美髮院的烘髮機，像倒過來戴的古代戰士的盔頂。早期細帶硬弓緊綁的束身衣女子，改穿上乙烯基塑料衣，

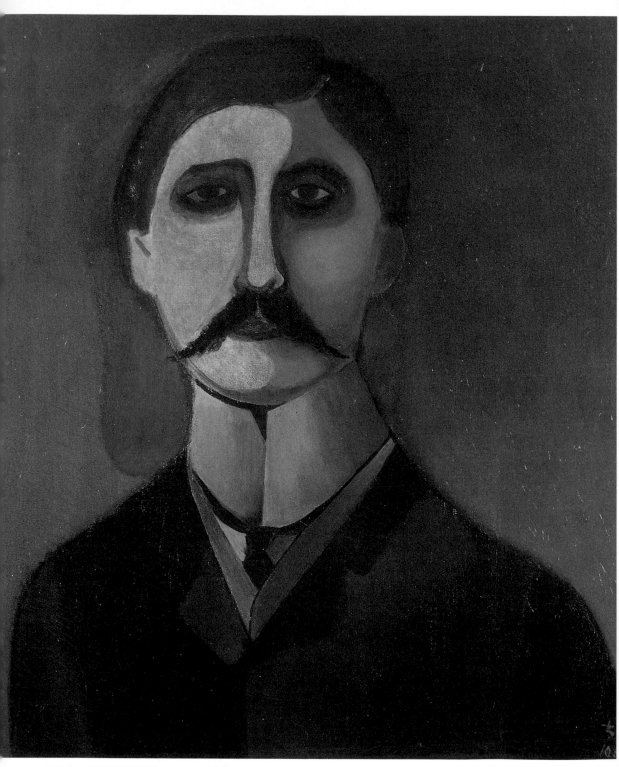

林德涅　**普魯斯特畫像**　1950　油畫　71×61cm

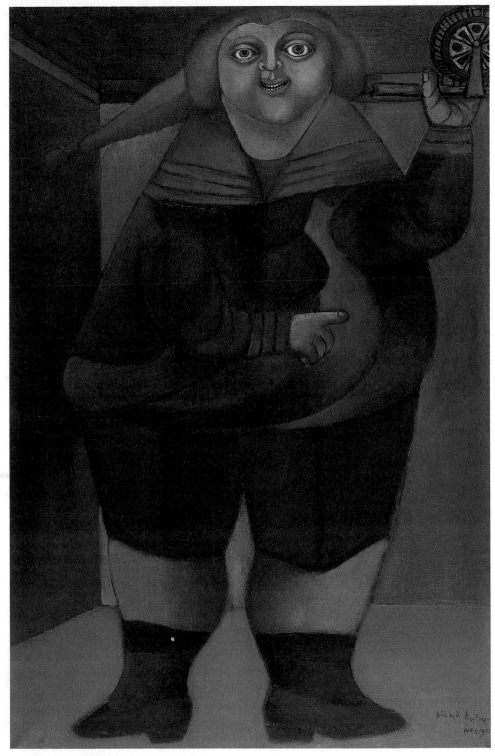

林德涅　**神奇孩童**　1950　油畫　99.5×64cm

僅留部分束腰護腿甲。吊襪帶下透明的玻璃絲襪，尖高跟鞋，裸露的乳峰間纏著蛇，下身半露出她的祕器，一幅肉食動物者的樣子，讓人似乎嗅聞到她身上如亞馬遜熱帶叢林氣息般的香水味。林德涅的都會世界以百般誘人的女性為主體，男子多半是陪襯的地位。有時男子獨立出來，放下鸚鵡，拿起馴獸棒儼然超級男性的典型，但似乎也只能稍與她齊鼓相當，但終究不能持強勢和她力敵。

有人說看林德涅的畫就像你突然走到火車鐵路平交道，碰到閃亮的燈，叮噹鈴響，和警告信號。你逼得駐足，停、看、聽，左右審視。原來你發現在你面前的是「一個義大利式的嘉年華假面舞會，在美國聯邦的土地上。」在紐約，在紐約康尼島。如林德涅自己所說的，也即是他所畫的。

前普普、古典現代性、後浪漫

自歐洲逃亡到美國，到達紐約時是一九四一年，林德涅稱說自己馬上得其所哉。這種本能地呼吸、隨意自在的感覺就此不再離開他。很快他找到插圖和廣告的工作，不僅使他生活無慮，而且也讓他享有聲名。到一九五○年，他

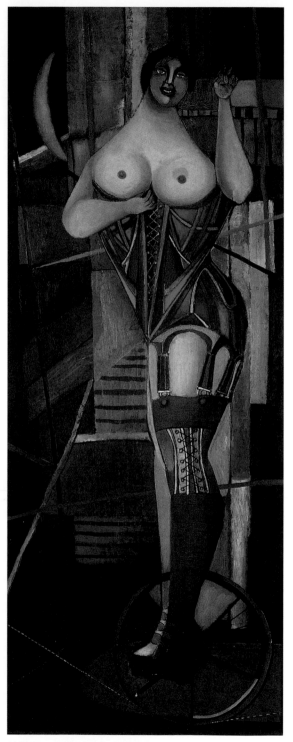

林德涅　女子（又名「束身衣」）　1950　油畫
100.4×40cm

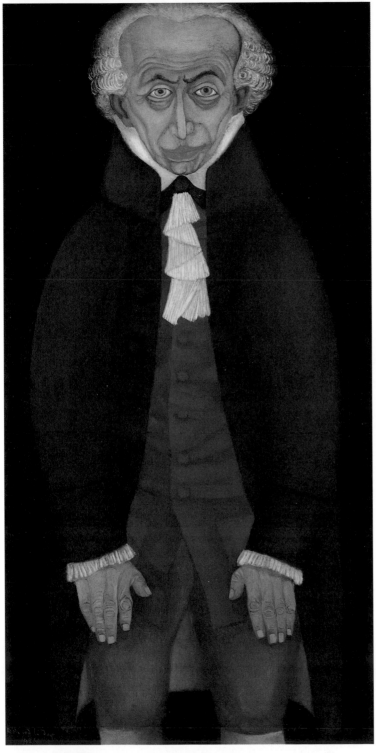

林德涅 **康德畫像** 1951 油畫 101.1×50.4cm

五十歲時，他才決定開始油畫創作。然此時這條路的選擇十分艱難，這正是抽象表現主義方興未艾之時，這與他想走的敘事具象相距遠甚，而且他選擇的不是美國本土寫實風中產階級人所能接近的如諾曼‧洛克威爾（Norman Rockwell）或安德魯‧魏斯（Andrew Wyeth）的繪畫方式。他豐富的構想差不多是他個人隱私的日記，而他的主題同時十分困擾又引人注意。困擾人的是，因爲他繪畫的語彙隱含尖酸，令人不安，引人注意的是，他那豐富與神祕的圖象中，每個人都可以找到自我的投射。在這之上是他霓虹螢光的色彩，古典完美技術的繪作，討人喜歡令人佩服。

林德涅有時要給人印象是，自己是一個沒有根、沒有典範、沒有師承的人，那是因爲他移民經驗的關係，如這個時代許多德國藝術家和知識分子一般，他們失去文化與社會的標記，如畫家喬治‧

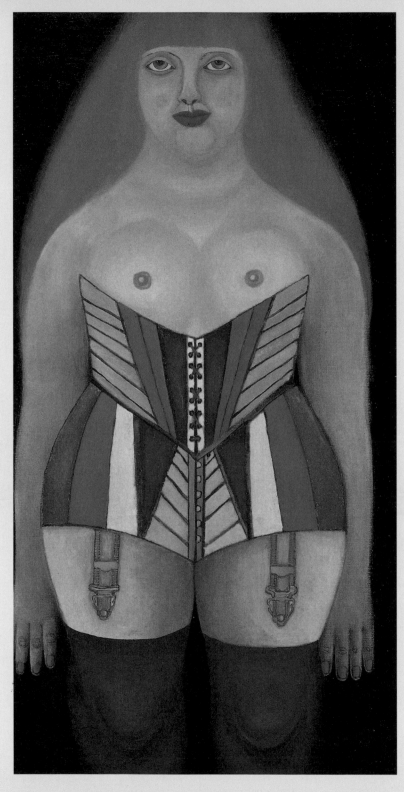

林德涅　**安娜**（束身衣女子）
1951　油畫
100.9×50.2cm

林德涅　**賭徒**　1951
油畫　75.6×65.4cm
（右頁圖）

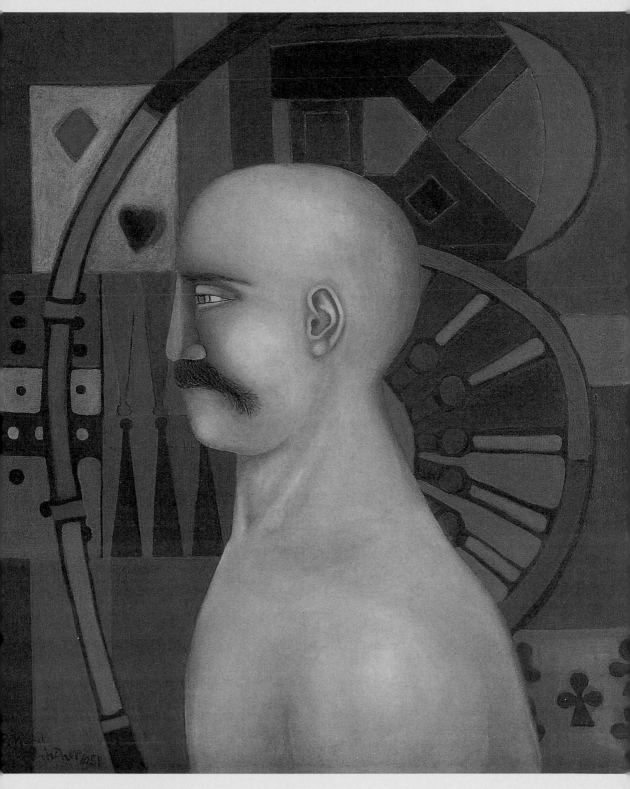

17

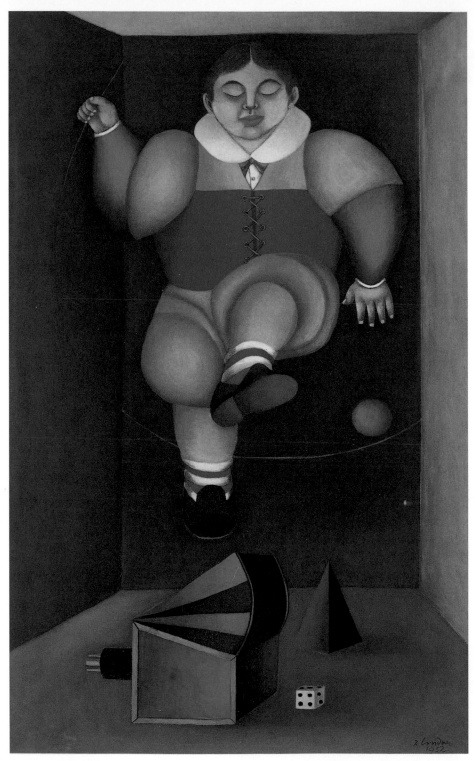

林德涅　**孩童的夢**　1952　油畫　126.4×76.2cm

格羅茲（George Grosz）、馬克斯・貝克曼（Max Beckman）、文學家貝托・貝瑞希特（Bertolt Brecht）、音樂家庫特・維爾（Kurt Weill）這些同時代的人。

雖說如此，林德涅的歐洲經驗還是存在的。他學生時代的美術製圖作品仍有著一九一〇、二〇、三〇年代的德國藝術思潮，另，三〇至四〇年代流亡穿梭於巴黎畫廊、美術館各式所聞，讓他留下「古老世界」的歐洲哲史、文化與藝術新舊傳統的記憶。來到紐約，他很快從歐洲流亡到紐約的文藝圈中認識到同好，如來自德國的格羅茲、貝克曼及馬克斯・恩斯特（Max Ernst）還有來自法國的費爾南・勒澤（Fernand Léger）。如此說來，在林德涅早期的油畫中，我們可看到他對勒澤的立體主義、德國的克羅茲的新客觀、恩斯特的超現實，巴黎超現實繪畫的因子，貝克曼的表現主義，還有他對奧斯卡・席勒梅（Oskar Schlemmer）的構成主義的愛好。這些藝術中他特別推崇勒澤與席勒梅，一九二〇年代，勒澤和席勒梅各自發展出單純而有秩序的機械感覺的幾何形人物，意在將現代機械時代的理想秩序形諸於人。林德涅對勒澤的機械審美，對席勒梅將人物及背景歸類於圓、橢圓、三角形、四方形之單純與精確的造型，以及沉靜的氣氛都十分欣賞。除此之外，我們看到庫普卡（Kupka）、克須內（Kirchner）、夏德（Schad）、迪克斯（Otto Dix）、畢卡比亞（Picabia）、德・基里訶（De Chirico）、杜象（Duchamp），還有德洛涅（Delaunay）、巴爾杜斯（Balthus）、愛里翁（Helion）甚至畢卡索的影子閃過林德涅的畫面，一次訪談中，他說到一九二〇年代畢卡索的一幅立體派畫作讓他記憶恆深。

由於長期插圖與廣告的工作，林德涅的創作除了反映他得自歐洲現代藝術家的滋養外，就是表露出他對美國的消費生活社會所見所感的強烈印象。無形中林德涅的藝術與一九五五年以後在美國發展出來的普普藝術（POP Art）的精神有相通之處。如此某些藝術史家會將他與普普藝術家拉上關係，甚至稱他為「普普藝術的精神之父」。關於這個林德涅辯白了：「我欣賞普普藝術的藝術家安迪・沃荷（Warhol）、李奇登斯坦（Lichtenstein）和歐登伯格（Oldenburg），但是

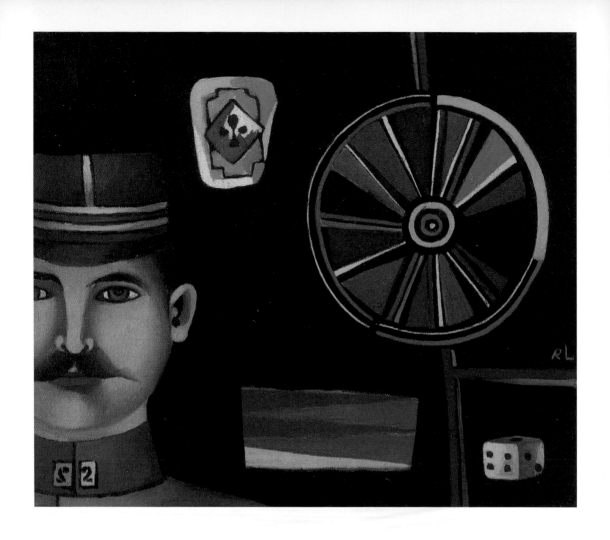

我不感到是屬於他們一類的，我從來也非這類人。」雖如此說，我們仍可以把林德涅視為前普普的藝術家，林德涅又說了：「我真正的師長是喬托（Giotto）和法蘭契斯卡（P. d. Francesca），一些時間、年代之外的畫家，我總是時時回顧他們，我希望有他們的一些力量在我的畫中，我追求的最重要的即在這種結構的牢固，這種強力。」由這段話看有人把林德涅說成「古典的現代性」之代表，或不無道理。

關於抽象藝術，林德涅承認他在一九五六至五八年有一段時期的嘗試，他說：「事實上，我只嘗試了幾幅接近抽象的畫幅，那是我為了達到建構平衡效果而作的。」又他對自己的繪畫稍與硬邊藝

林德涅 **賭者**
（或「保爾・宏德像」）
約 1952 油畫
38.1×41.91cm

林德涅 **來訪者** 1953
油畫 127×76cm
（右頁圖）

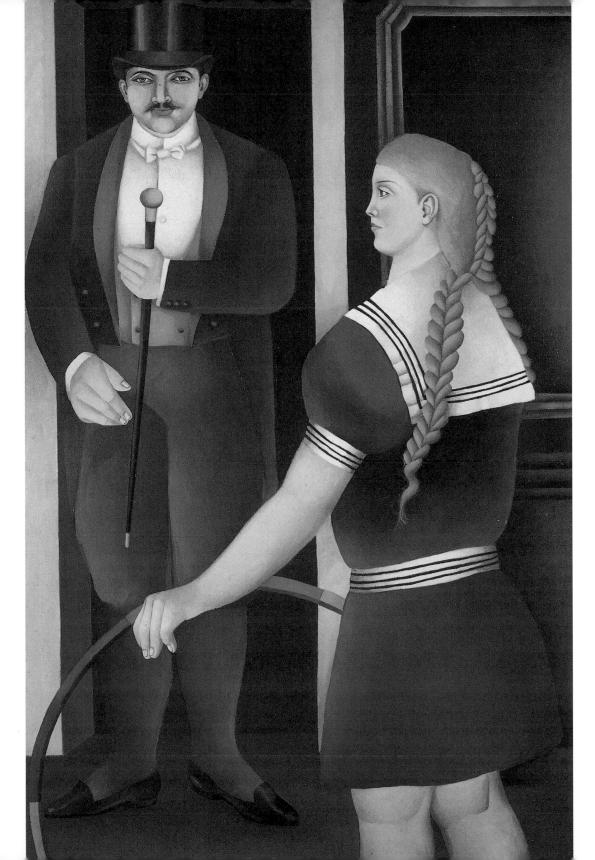

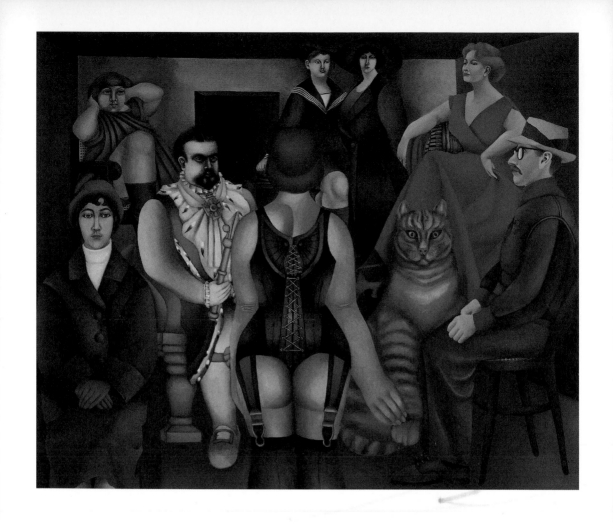

術（Hand Edge）拉上關係，這是由於他六○年代以後發展的剪貼式的主體、平塗的幾何構成的背景。在普普與非普普、古典的現代性、抽象與硬邊之間，林德涅漂亮地呈現出紐約都會虎現蛇行的一面，有人說他表現了現代生活「污穢的浪漫」而且極盡豔想玄思，如此還有人再給他加上「後浪漫派者」之標籤。

生長在德國的猶太人

　　理查・林德涅，一九○一年十一月十一日生於德國漢堡一個普通階層猶太人的家中，父親朱德爾又名朱利歐是漢堡皮毛商人的兒

林德涅　**集會**
1953　油畫
152.4×182.9cm
（上圖・右頁圖為局部）

22

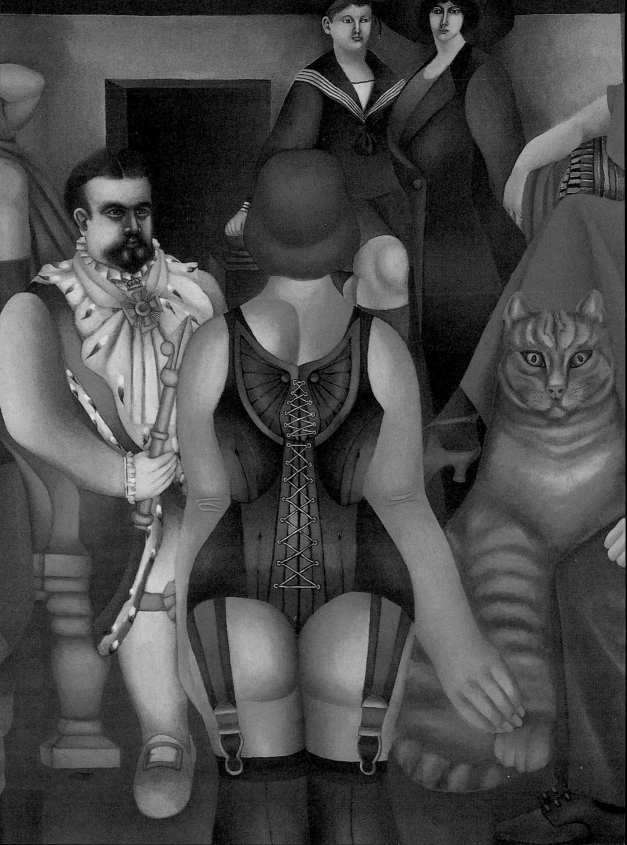

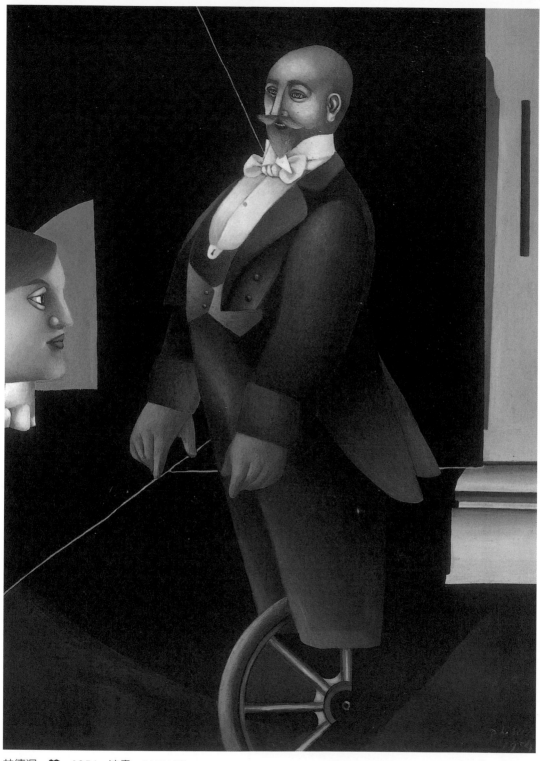

林德涅　**輪**　1954　油畫　115×90cm

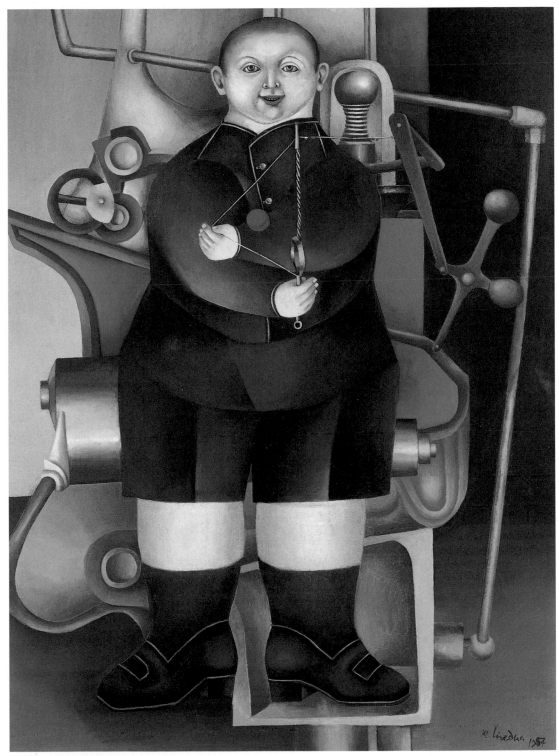

林德涅　**男孩與機器**　1954　油畫　122×72cm

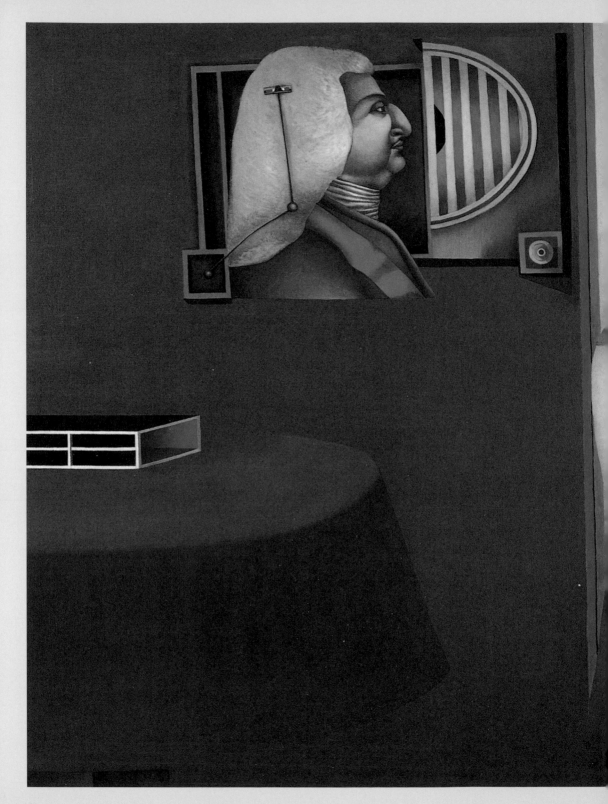

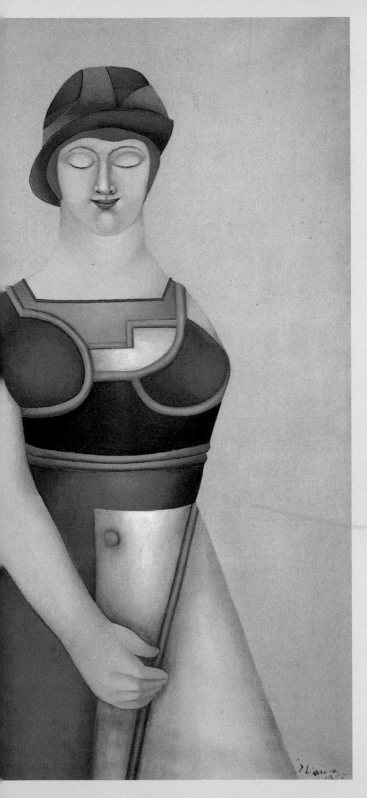

子，自己任推銷員工作。母親米娜‧勃恩斯坦的家庭也是德國猶太人，遷居美國，她成年後回到漢堡，與朱利歐結婚。林德涅很小的時候，一家人曾到挪威，今天名叫奧斯陸的克里斯提安尼亞小住，後又返回德國，定居紐倫堡，這時候林德涅五歲，他有一個姐姐黎西，一個弟弟亞瑟。在紐倫堡時林德涅一家也常搬動，朱利歐的推銷員工作似乎不足養家。一九一三年時米娜在家中開起一家婦女束身內衣店，由此可看出林德涅的母親很有手藝，這種手藝才能傳給了兒子。不過林德涅少年時習鋼琴，姐姐黎西學唱歌，兩人都夢想成音樂家，但黎西在十九歲那年去逝，少年林德涅深受刺激。林德涅勤練鋼琴，原朝著成為鋼琴演奏家的方向走，因為遇見一個畫畫的朋友，描述畫家無憂無慮，波希米亞人式的生活和多彩的藝術圈，才轉向視覺藝術的學習。

二十一歲那年，做了一小段商店夥計的工作之後，林德涅進入紐倫堡藝術與技藝學校，那裡他修習實物寫生、油畫和應用美術製圖，為時數年。學校畢業，他並沒有馬

林德涅 **一對** 1955 油畫
127×151.8cm

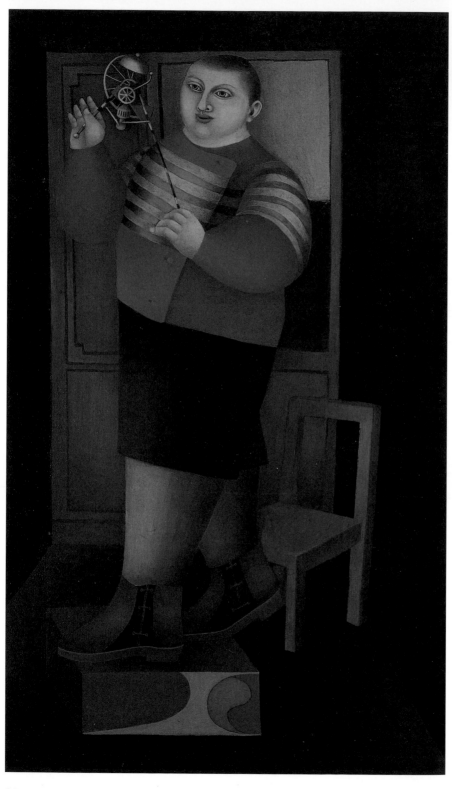

林德涅
男孩與機器
1955　油畫
122×71cm

林德涅　**叫嘯**
1958　油畫
152.4×101.6cm
（右頁圖）

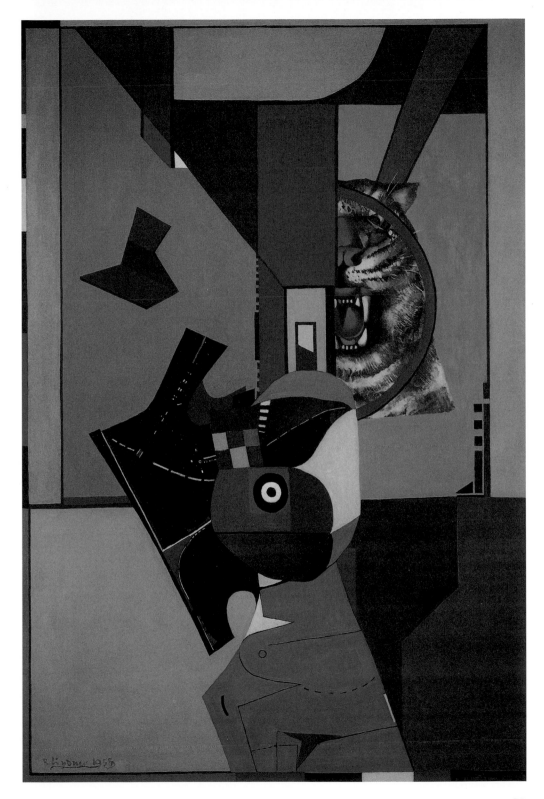

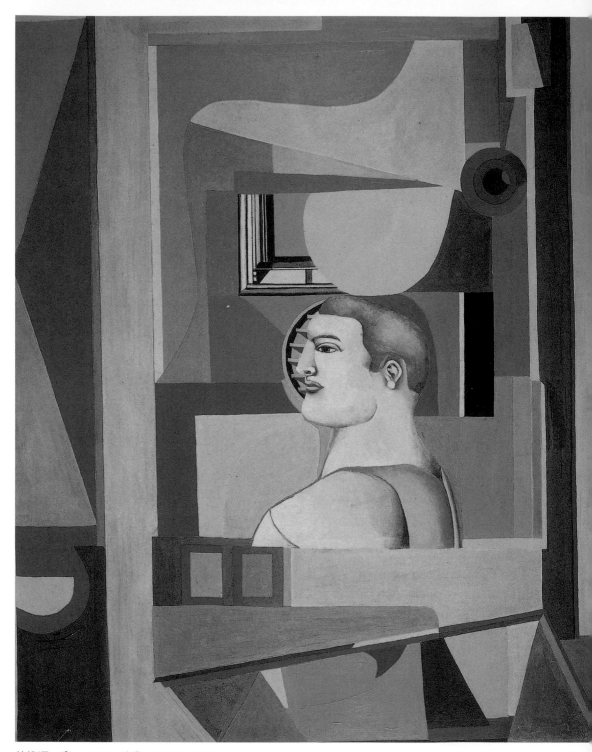

林德涅 **窗** 1958 油畫 133.5×108cm
林德涅 **一個午後** 1958 油畫 101.8×76.1cm（右頁圖）

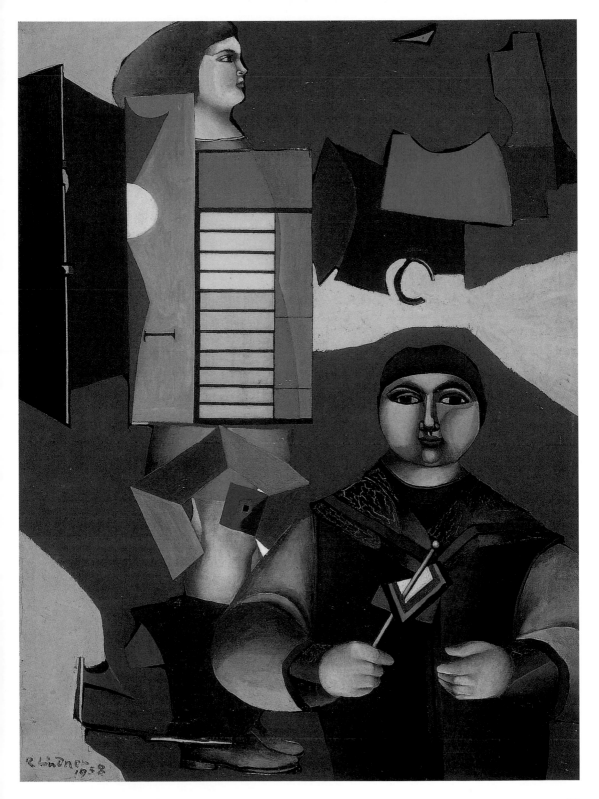

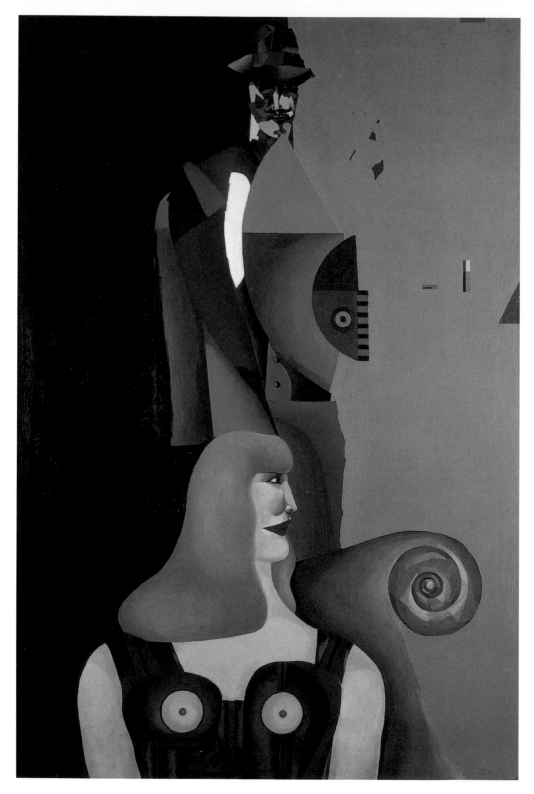

上走繪畫創作之路，這個願望要等到二十餘年後才眞的實現。由於在學表現優異，馬克斯‧寇爾勃教授提攜他爲紐倫堡藝術與技藝學校的助教。自學生時代林德涅就贏得數個廣告設計的獎項，包括廣告、玩具設計、面具與服裝設計。一九二七年，他離開紐倫堡到柏林，開始他獨立的應用美術製圖工作。

　　林德涅從事的製圖工作範圍十分廣泛，從報章的幽默諷刺漫畫到劇院所需的各式製圖，自節目單到大幅劇目廣告設計，他都得心應手。由於一次的廣告製圖受到注意，慕尼黑的克諾爾‧希爾特出版公司延請他出任藝術總監，如此他由柏林遷往慕尼黑，並盤算著日後可以有固定的收入。一九三○年夏天，他回紐倫堡，和他在紐倫堡認識的同爲修習美術的艾爾斯貝特‧許蘭恩（Elsbeth Shulein）結婚，艾爾斯貝特不久也來到慕尼黑。林德涅夫婦在該城的史瓦賓區住下來。艾爾斯貝特到時裝設計學校繼續進修。他們漸結識慕尼黑文藝圈中人，林德涅無形增長見識，這個城市在他的記憶中佔一重要位置。慕尼黑是巴伐利亞的中心，路德維格二世長久是這裡的英雄人物，此地人們生活富裕，到處是小酒店、啤酒館，赫克咖啡廳是林德涅常去的，那裡他聽到眾人談論希特勒爬到高位，納粹勢力崛起，而他自己加入民主社會黨。

　　林德涅同時爲慕尼黑三份報紙作插圖，他明快的線條，醒目的圖形和幽默引人莞爾的趣味吸引了許多讀者，他也創作出色彩豐富的海報，又爲當時最著名的小丑格羅克的自傳作了精美插圖，林德涅後來繪畫馬戲的圖象，可能源起自這最初所作十三幀插圖。這些插圖中和諧的捲曲線條，勾出特性十足的人物造型，林德涅抓住小丑啼笑哀樂的情狀，入木三分。日後在巴黎他繼續描繪格羅克，一九三五年所作一幀由私人收藏而保存下來的〈格羅克和弗拉特里尼〉可看出三十五歲時的林德涅在插圖上的造詣。

　　慕尼黑三年，林德涅插畫家的工作順利而成功，他應該感到滿意愉快。不巧德國政治情勢現出大危機，威瑪共和國傾倒。希特勒上台爲第三帝國總理後，身爲猶太人的林德涅一家頓感威脅。職業牙醫的弟弟亞瑟先有恐懼，匆匆避走西班牙巴塞隆納，理查自己想，除了猶太人的身分外，他還是民主社會黨頗爲活躍的分子，危

林德涅　**目標I**
1960-62　油畫
152.4×101.6cm
（左頁圖）

33

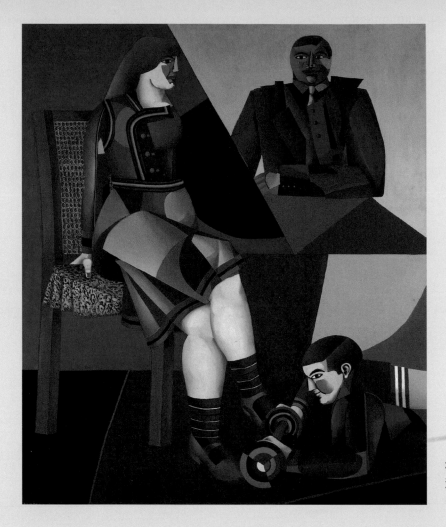

林德涅　**桌子**　1961
油畫　152×132cm
（左圖・右頁圖為局部）

險更非同小可，知道自己也必得離開德國。就在一九三三年一月
三十一日納粹慶典群眾以火把遊行之際，他跳上計程車，讓司機
逕駛火車站，搭乘即時開往巴黎的火車。如此理查・林德涅放棄童
年、少年、青年時期的土地，還有正在老去的雙親，奔往法國。一
個星期之後，艾爾斯貝特前來會合。

流亡巴黎，愛法國繪畫和超現實

　　一九三○年代的巴黎成為德國與東歐逃避希特勒納粹政權的猶

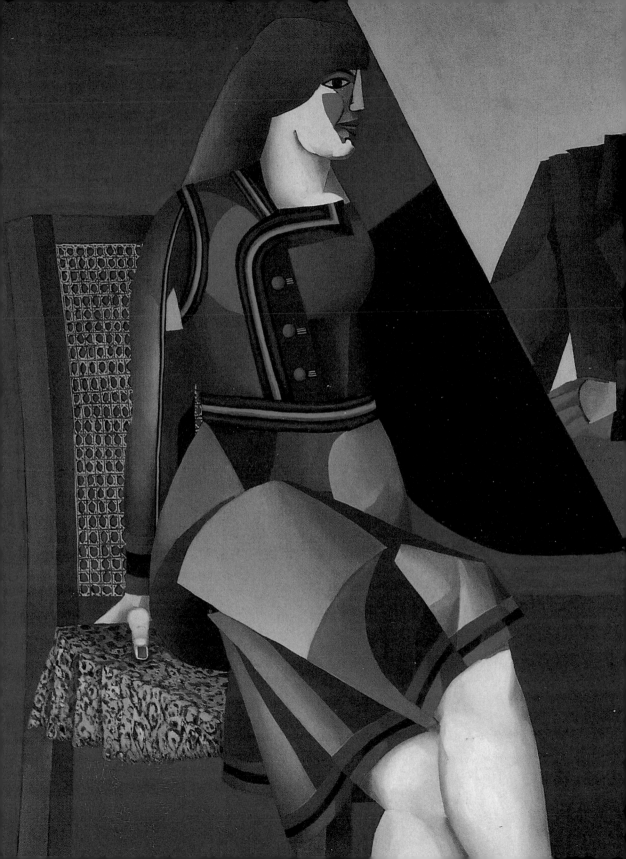

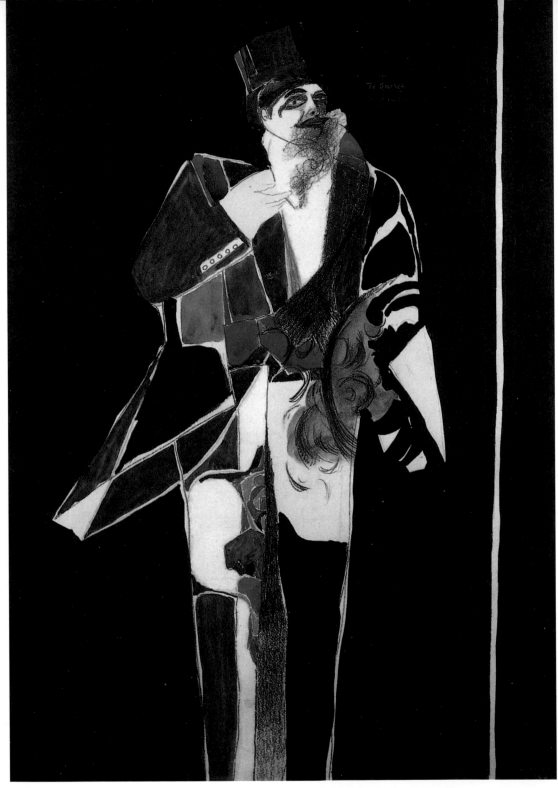

林德涅　**吸煙者**　1961　紙上粉彩、墨水和水彩畫　73×53cm

36

太人的家，移居來此的人越來越多。林德涅夫婦不久與其他流亡的人建立關係和友誼，其包括奧國的建築師保羅‧魏涅、新聞記者約瑟夫‧勃恩斯坦、作家漢斯‧波桑朵夫和亞歷山大‧亞歷山大，還有攝影家瑪利亞‧艾斯內以及他們的另一半。這些人有德國時代的舊友，也有新知，大家後來都在巴黎報章、廣告插圖、攝影和時尚設計界爭得一席之地。

　　林德涅夫婦先在巴黎第六區靠近蒙帕納斯的裘勒‧夏帕蘭街住下，後來在十三區格拉西爾街的露台旅店租到一個套房，他們居然還設法從慕尼黑搬來鄉村式的家具和一只古董衣櫃。朋友亞歷山大‧亞歷山大描寫他第一眼見到這對夫婦的印象：「一個文弱的男子，差不多禿頂了，躺在他的臥榻上，抬起頭懷疑地打量我，在製圖桌旁站著艾爾斯貝特，一個黑頭髮，美麗的年輕女子。」

　　雖然理查‧林德涅在慕尼黑的插圖界已十分知名，在巴黎，他並沒有很好的際遇，他所能得到這方面的工作機會不多。他的朋友說這可能歸咎於他藝術家的脾氣。相對地，艾爾斯貝特‧林德涅很快找到時尚雜誌的插圖工作，而且成為發行量很大的雜誌，像《時尚》（Vogue）和《時裝之園》（Jardin de Modes）的重要製圖員。是她的收入支持了夫婦兩人巴黎的生活。

　　由於插圖廣告工作並不順利，林德涅有時間在巴黎發現現代藝術的天下。他參觀美術館、畫廊，和其他展覽場所，認識到巴黎前衛藝術最新的演變。即使他沒有加入任何前衛藝術圈，也沒有參加任何藝術活動，他還是由探索而認識到巴黎當時仍然時興的超現實主義藝術。

　　一篇一九四八年的自傳式報告文章中，林德涅回述了：「我流亡到巴黎，不久即感到在這個二十世紀繪畫的城市裡幸得其所。每天我見到在德國時看來像是衝刺著我的革命性繪畫，每天我都看到繪作這些畫的畫家，這令我驚奇。十年以前的作品，十年以後已成為古典……。在巴黎，我也開始對超現實畫家熱烈的感到興趣，從波希（Bosch）到他們似乎不怎麼遠。巴黎有百種方式來迷惑一個畫畫的人。我從美術館出來，法國畫家的畫還在感動中，走上街頭，讓我想到這些就在四周。華鐸（Watteau）和德拉克洛瓦

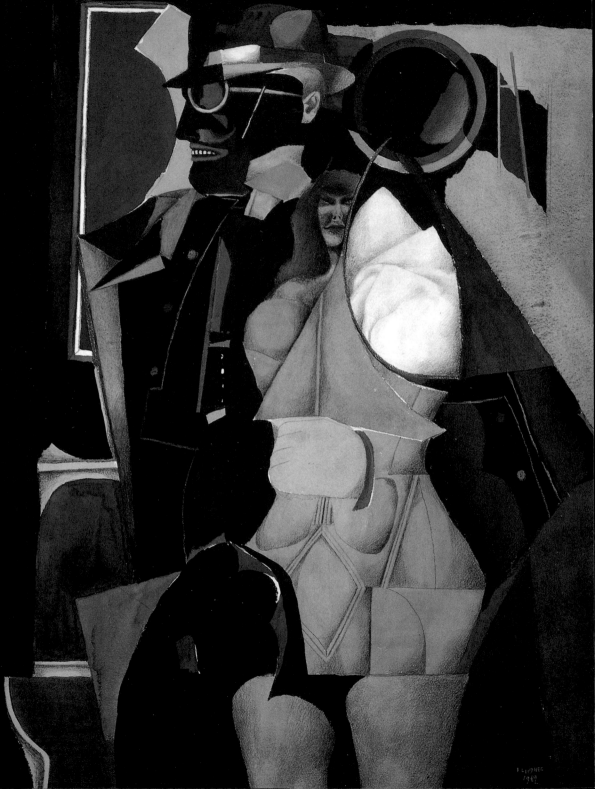

（Delacroix）直到雷諾瓦（Renoir）的圖像栩栩活現，同樣的光，同樣的色彩，人物和臉龐。可能這種雙重的存在，如此自然與藝術的持續與一致，是法國傳統繪畫最大的祕密。」是這樣的經驗增添了林德涅藝術創作的動能。

　　林德涅也在巴黎某些較不討好的區域發現到一些事物，那是他將來可作爲繪畫題材用的。他的朋友亞歷山大·亞歷山大說起林德涅與作家漢斯·波桑朵夫經常到巴黎可說是污穢不潔，名聲不彰的路街溜躂，似乎林德涅以後專注於城市生活的種種，在巴黎居留期間已經萌芽，但尚沒有顯著的痕跡留下。

　　在巴黎工作幾年中，林德涅所作少數商業製圖，如爲英國巴恩鋼琴公司繪作的廣告，還是慕尼黑時代圖型清楚、線條分明的圖式。他私下嘗試的畫作留下有限。一幅一九三八年沒有標題的水彩，取景自瑪利亞·艾斯內的窗口看下的巴黎樓屋房頂，是準確描圖的寫實作品，一幅太太艾爾斯貝特入睡的鉛筆素描，可看到他傳統的速寫工夫。倒是他畫格羅克小丑，或一幅友人客廳中一女子彈琴，另兩個男子作唱歌吹奏狀的水彩，顯出幽默滑稽自由的趣味。這或許隱藏了日後林德涅繪畫上的暗諷精神。

　　巴黎期間的一些繪畫嘗試，只是林德涅畫來自己高興，幾年的巴黎生活他各方面都並不穩定，特別是他難民身分很有問題。弟弟亞瑟自巴塞隆納來巴黎看他，又回德國想探望一下他們移居慕尼黑的父親，此時母親已過世，就在回慕尼黑路上，亞瑟和父親遭到納粹拘禁送集中營的命運。而林德涅在巴黎又因德籍的關係在法國就要遇到困境。在此之前，他已經告訴朋友，他有往美國發展的打算。

乘S.S. Bonet號郵輪抵達紐約

林德涅　**無題**　1962
紅圓珠筆、墨水、水彩、
色筆等　76.2×56.5cm
（左頁圖）

　　一九三九年九月二次大戰，德法兩國成爲敵人，來自德國的林德涅夫婦被法國警察局視爲敵僑而受拘禁。兩人分開，艾爾斯貝特

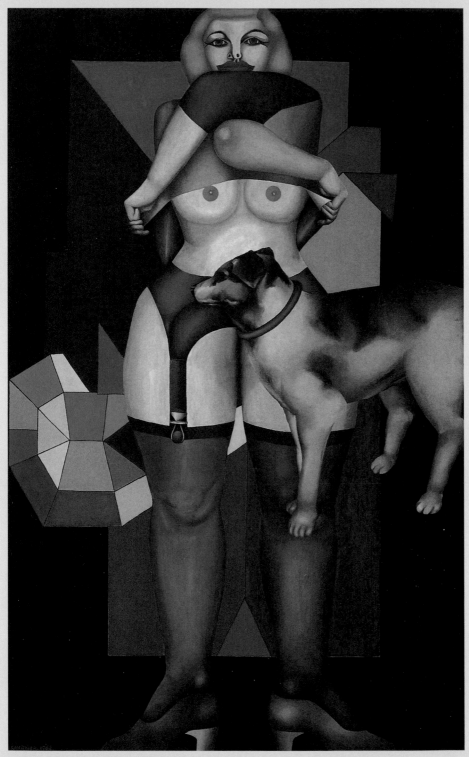

林德涅　**無題 I**　1962　油畫　200×127cm

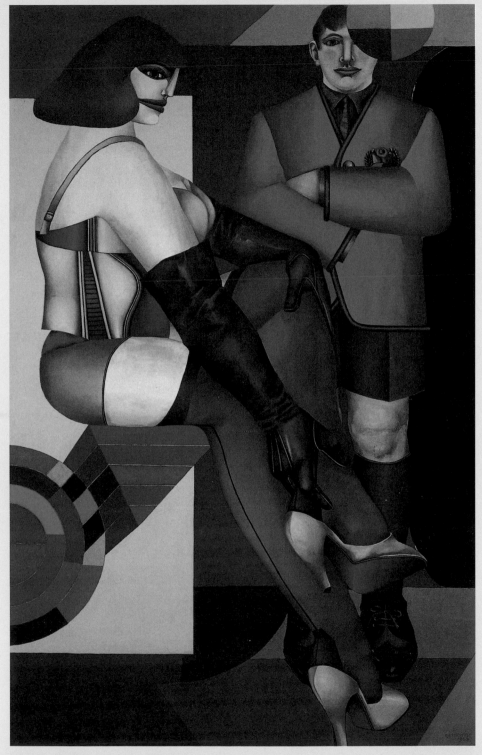

林德涅　**無題 II**　1962　油畫　200×127cm

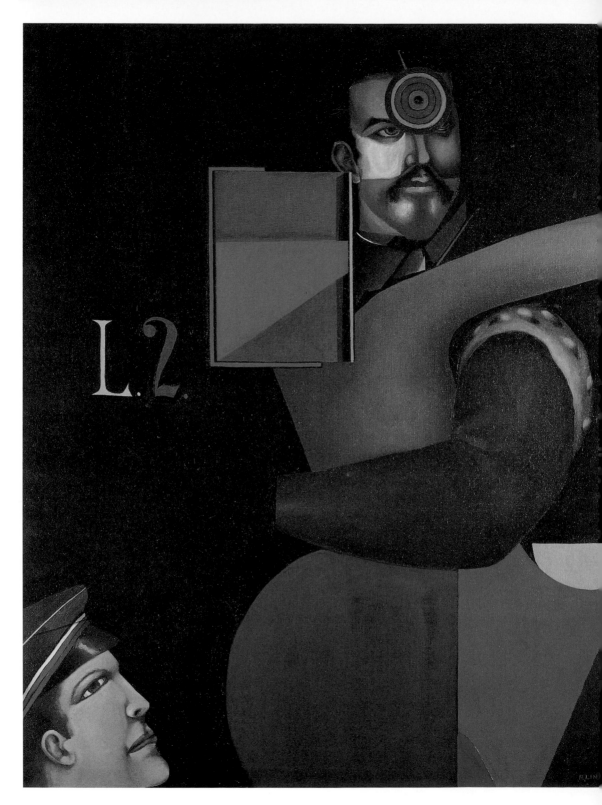

被監禁在一個不知什麼地方的女子集中營，幾個月後放出，一九四○年夏天逃到北非卡薩布蘭卡，那裡她等了七個月拿到前往紐約的簽證。理查則被關到靠近勃羅瓦的維勒瑪拉爾鎮集中營，一九四○年六月巴黎淪陷於德軍時才被釋放。此時，他有再被逮捕的危險，可能遭到德國佔領軍，可能是維琪政府。他偷偷越過鄉間田野逃到自由區里昂，與妻子聯絡上，又輾轉到葡萄牙首都里斯本。由於朋友艾斯內夫婦之助也得到赴美簽證，已經先幾個月到美國的妻子替他買了船票，讓他登上紐約的船。

所乘S.S.Bonet號郵輪，一九四一年三月十一日駛進了紐約港口，歐洲人林德涅踏上美國的土地。然而首先要適應新環境的困難，不下於他個人私生活的問題。原來在林德涅夫婦分別受拘禁，又分別輾轉來到紐約之前，兩人的婚姻關係有了變化。在卡薩布蘭卡，也許由於寂寞或其他原因，艾爾斯貝特愛上同樣自德國到巴黎再遭同等逃亡命運的朋友約瑟夫・勃恩斯坦。艾爾斯貝特與約瑟夫先後離開北非到了美國後同居。理查知道這件事情後，原想大家於逃難期間發生此事，情有可原，本想掩蓋了事，但最後還是走上無法挽回的路子。

剛到美國土地的林德涅，心理上當然是恐慌的，他怕什麼都不知道，什麼都要從頭開始。他住進紐約上東區的一個簡樸的公寓，艾爾斯貝特已經不是自己的妻子，所幸還是相當照顧他，他也與約瑟夫・勃恩斯坦保持君子之誼。一批過去在巴黎的與他同樣背景的文藝界知識界朋友又同在紐約相會，往後，林德涅也認識其他命運類似的朋友，如畫家雷內・布榭、索爾・史坦貝格及海達・史特恩，還有女攝影家艾芙琳・霍弗等人。在這些人中林德涅得到精神的依靠。一九四四年，艾爾斯貝特正式與林德涅離婚，與約瑟夫・勃恩斯坦結婚，但還是保有林德涅的姓，但早先艾爾斯貝特的名已改爲賈克琳，她成功活躍於時裝製圖界。林德涅也很快進入紐約廣告界出版業工作圈，並且知名起來。

紐約商業藝術的需求，讓林德涅開啓新的美國生活。在他剛到美國不久，他就爲名雜誌《城市與鄉村》作了一幅水彩畫〈奧芬巴哈先生來到城市〉，畫生於德國科隆、成長於法國並成名的作曲家

林德涅　**路易 II（路德維格二世）** 1962
油畫　127×101.6cm
（左頁圖）

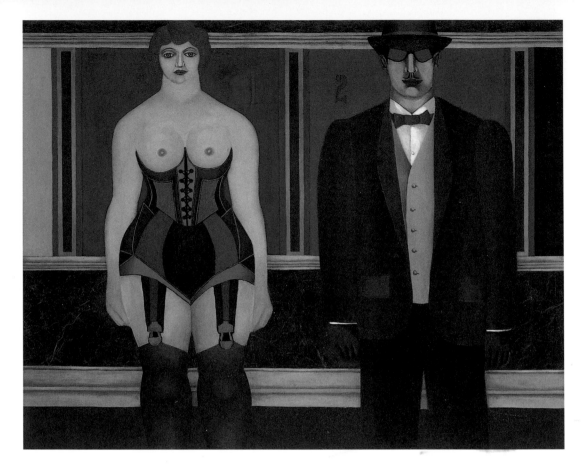

奧芬巴哈一九七六年可能來到紐約指揮演出的假想情況。接下來幾個暢銷的大雜誌如《時尚》、《豎琴師的商場》，都跟著採用林德涅的插圖。

　　一九四一年，他也得到美國容器公司的廣告製作的委任。他來到美國的第一年所繪〈桌上的永恆夏天〉即在次年獲得紐約藝術主管俱樂部年展的優獎。這是林德涅將要接二連三獲得大獎的首件。

　　居住紐約的前九年，林德涅已成為廣告插圖界十分受人尊重，並且收入很高的自由製圖人。一九四一至一九五〇年間他畫了許許多多的廣告，故事性或非故事性的插圖。眾人皆知的雜誌《小姐》（Mademoiselle）和《吉星》（Fortune）都常有他的製圖，他也為文學作品，如《包法利夫人》、《霍夫曼的故事》和《朗費羅的大陸故事》及他的好友赫曼・克斯坦的《紐倫堡的雙胞胎》的小說作圖。

　　林德涅的海報和插圖，一方面開拓他在巴黎時就嘗試的題材，

林德涅　**I-II**　1962
油畫　96×122cm
（上圖・右頁圖為局部）

44

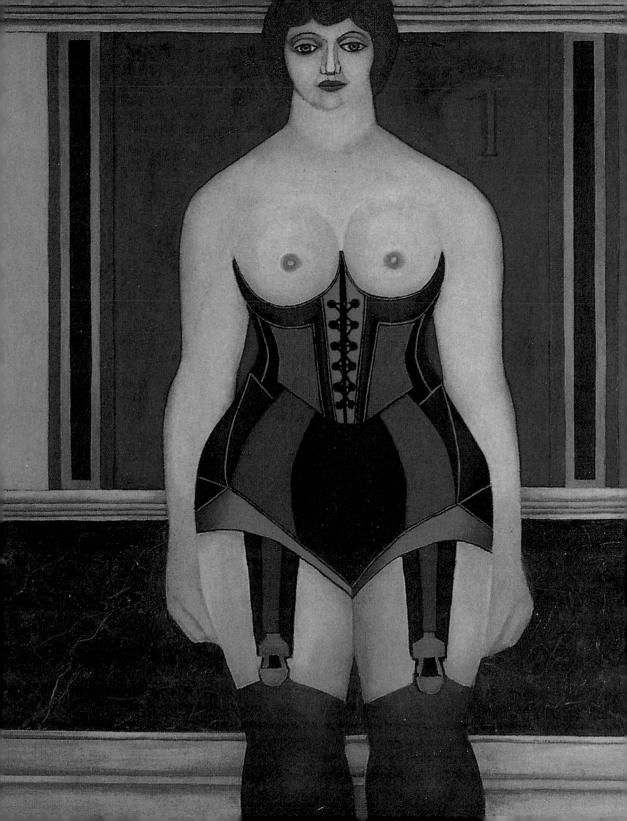

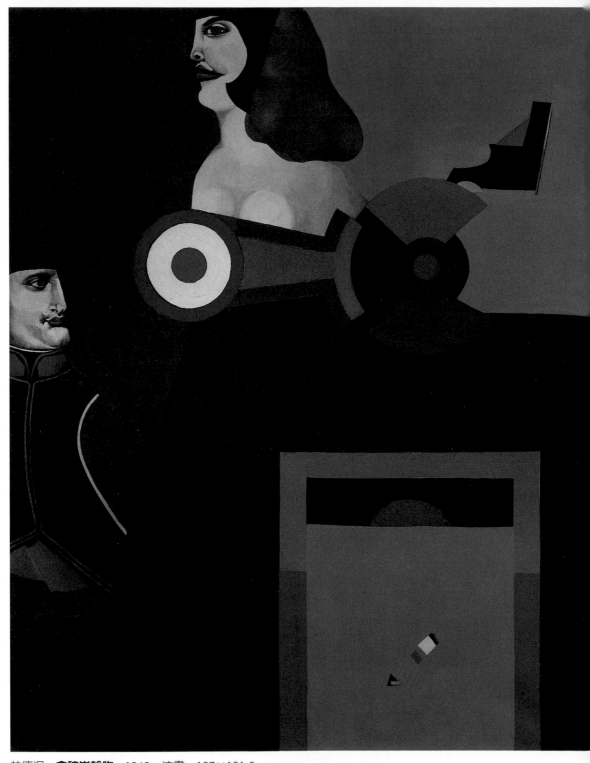

林德涅　**拿破崙靜物**　1962　油畫　127×101.5cm

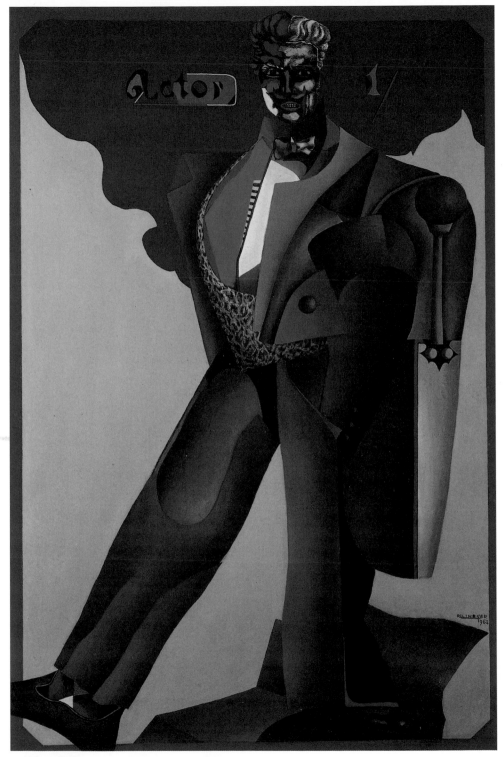

林德涅　**演員**　1963　油畫　152.4×101.6cm

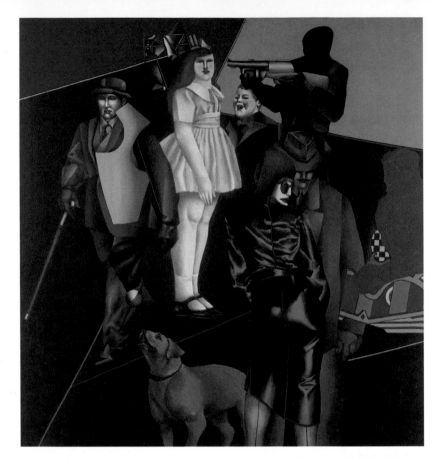

林德涅　**街上**　1963
油畫　183×183cm
（左圖・右頁圖為局部）

意念和圖面的新構想。他的那幅〈奧芬巴哈先生來到城市〉是戰前的水彩畫法，有些詼諧趣味。〈桌上的永恆夏天〉則是注意線條經營的鉛筆與墨水筆畫，帶點超現實和優雅的幻想。一幅沒有標題的，畫一隻魚和一個頭臉的水彩墨水畫，又有著後期象徵派繪畫的奇幻感。

　　直到一九六二年，林德涅才停止他的自由製圖者的工作，但在四○年代末，他已確實感到繪畫才是他真正的天職。一方面他多年來商業製圖讓他經濟上沒有顧慮，一方面他受到他的新女友攝影家艾芙琳・霍弗的鼓勵，他開始為油畫創作多方面準備工夫。

魏爾倫、普魯斯特、康德

　　林德涅真正開始做一個創作畫家可以說是十分晚的事，他五十

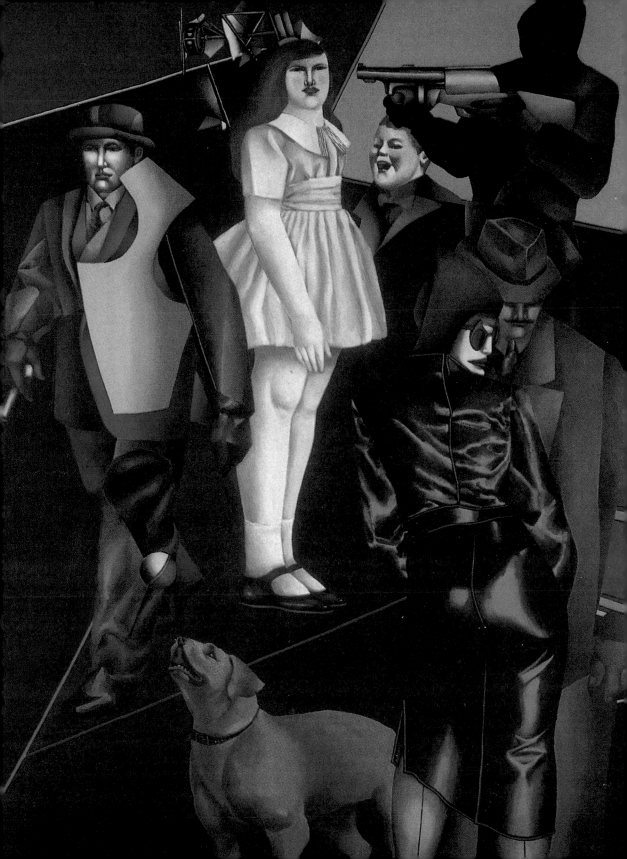

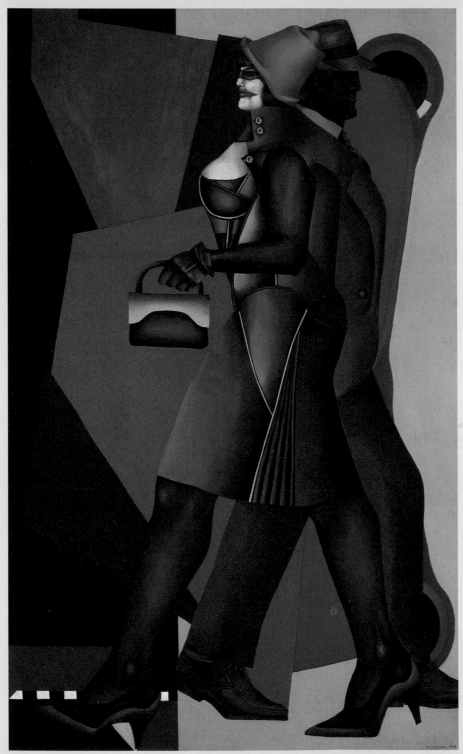

林德涅　**月亮照在阿拉巴馬州上**　1963　油畫　202×102cm

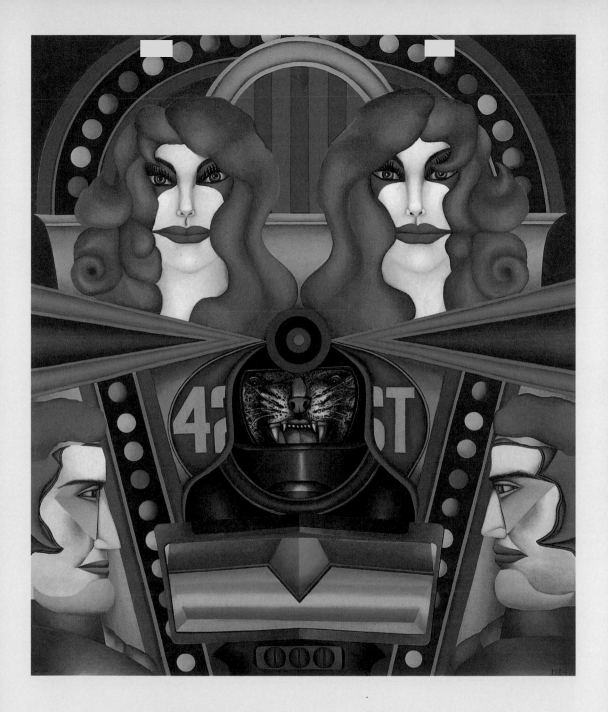

林德涅　**第 42 街**
1964　油畫
177.8×152.4cm

歲的時候，才專注畫起油畫。一九五○年的初夏，他和二、三友人
自紐約乘伊麗莎白皇后號的郵輪到巴黎，決定在那裡過夏天並且作
畫。對林德涅來說，這是重返巴黎，一九四一年離開到此時已過了
九個年頭。

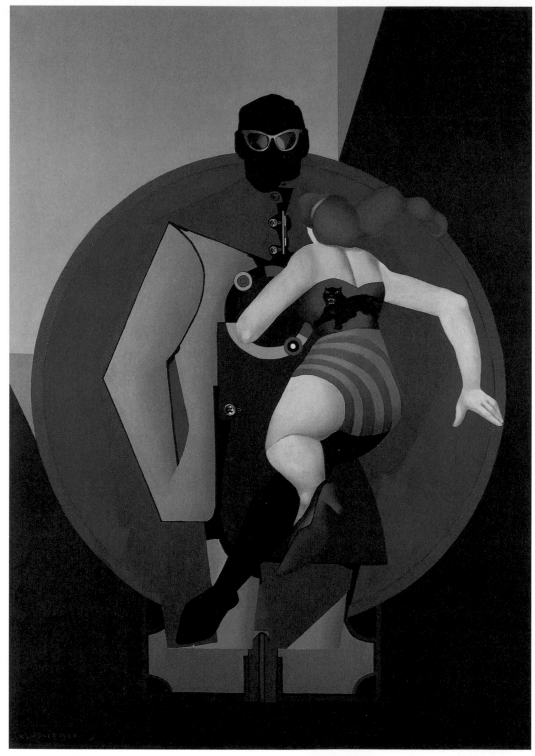

林德涅　**康尼島 II**　1964　油畫　178×132cm（上圖．右頁圖為局部）

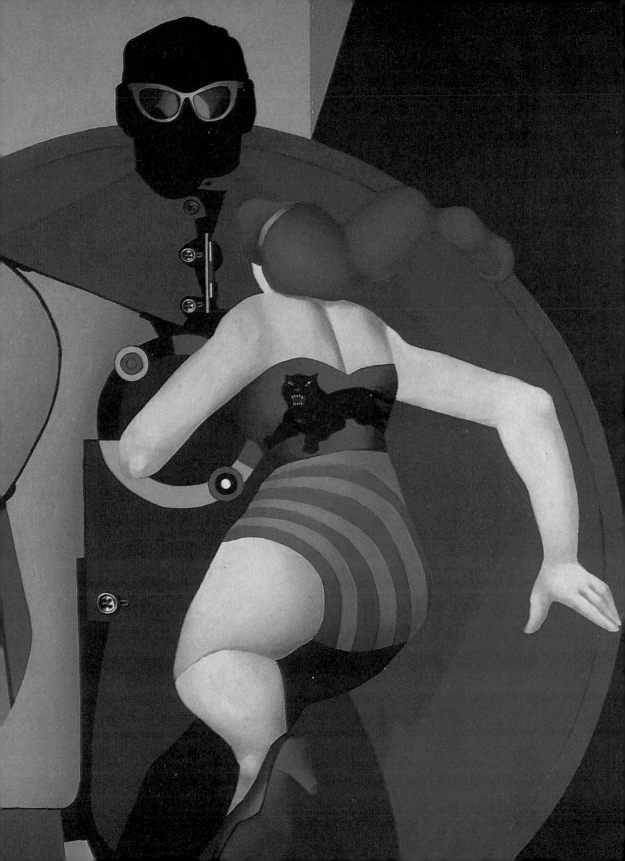

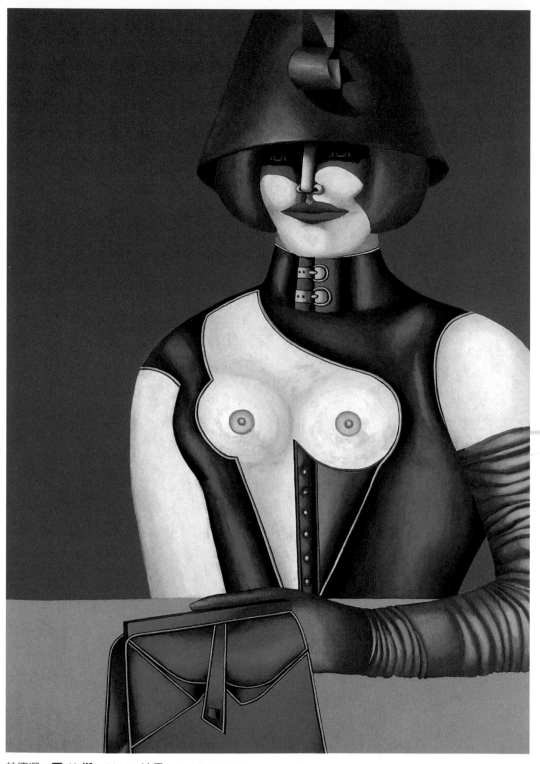

林德涅　**西48街**　1964　油畫　177.8×127cm

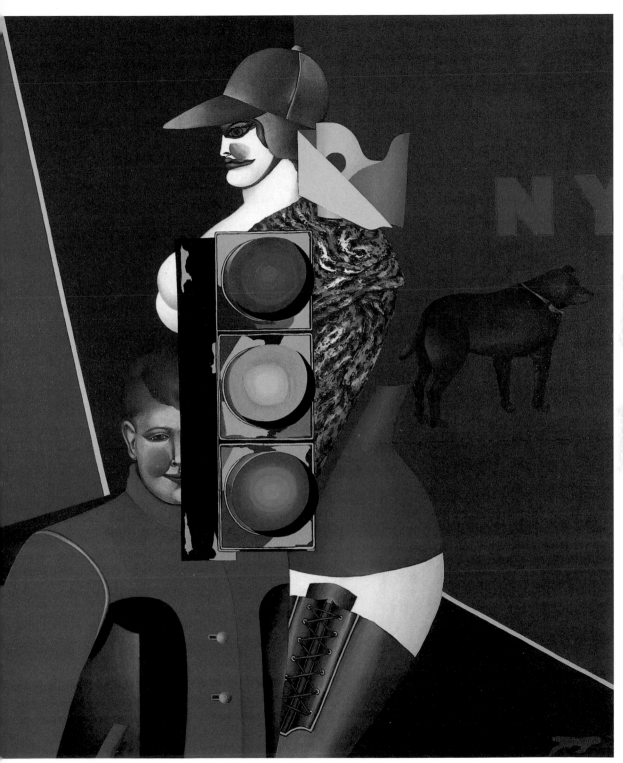

林德涅　**紐約城 IV**　1964　油畫　177.6×152.4cm

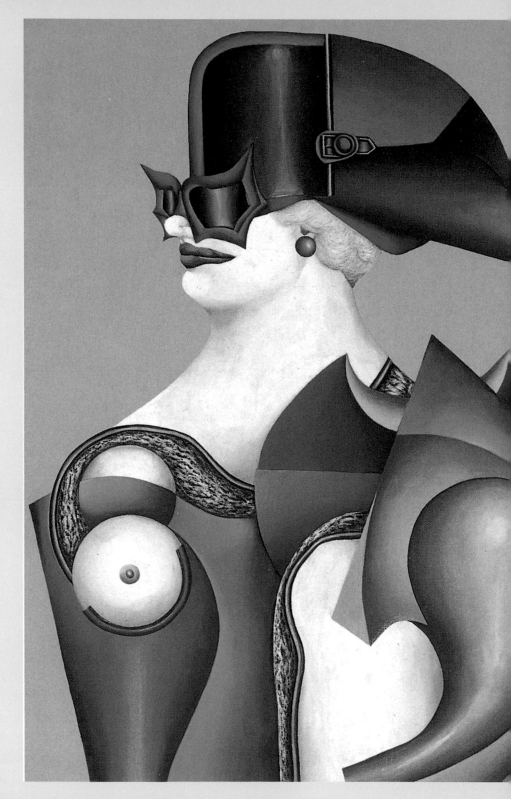

林德涅
雙重像
1965
油畫
102×152cm

56

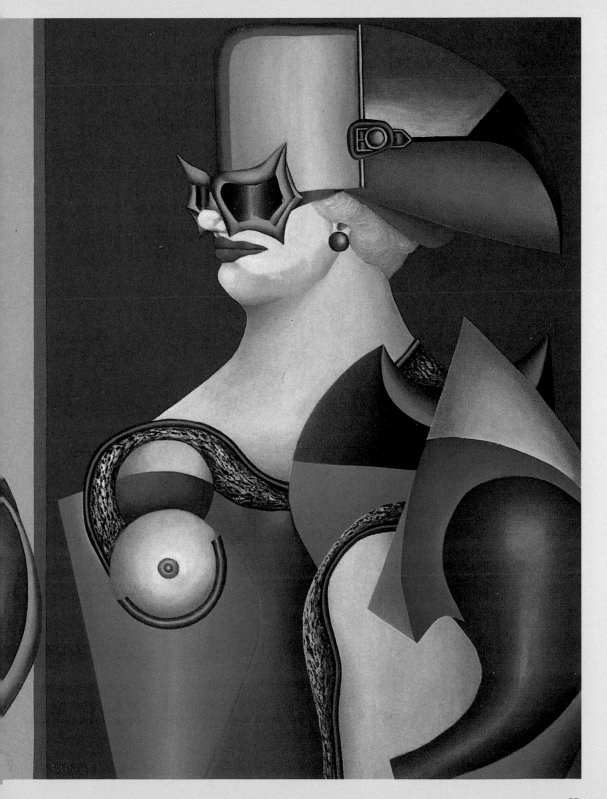

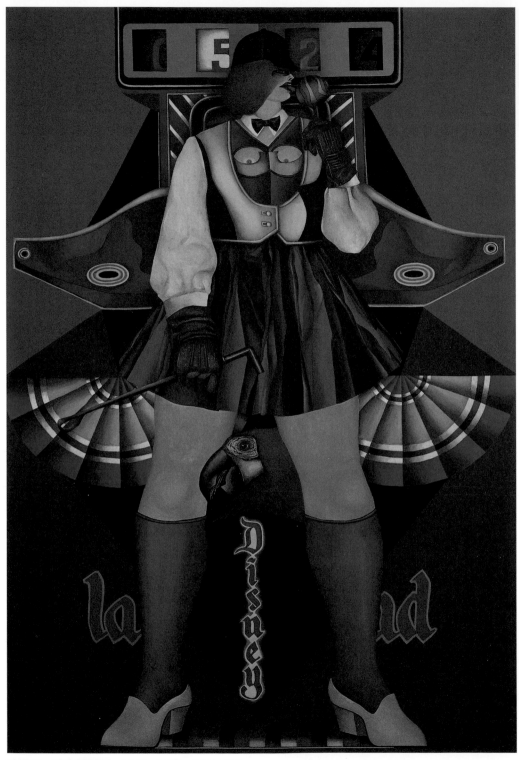

林德涅　**迪士尼樂園**　1965　油畫　203×127cm

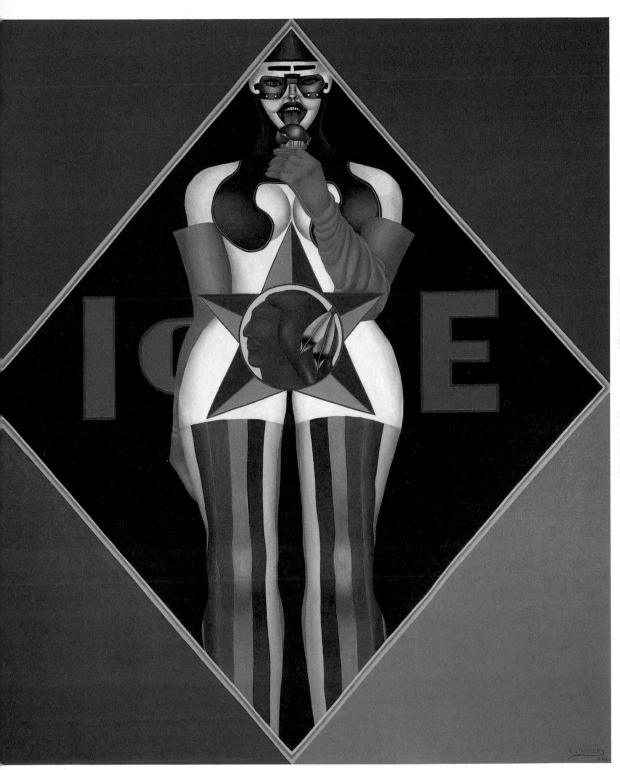

林德涅　**冰淇淋**　1966　油畫　177.8×152.4cm

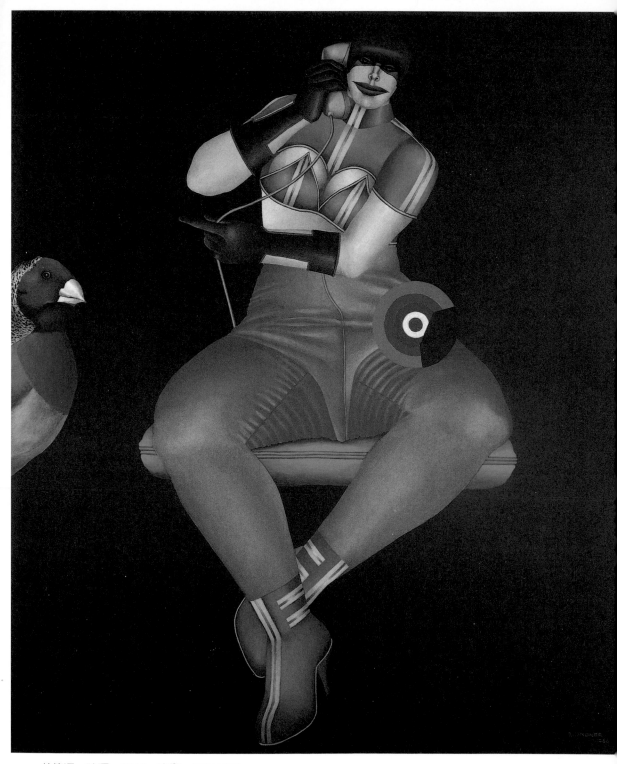

林德涅　**哈囉**　1966　油畫　178×153cm

已經歸化爲美國公民的林德涅，對歐洲生活仍然懷念，對法國的藝術與文化尤爲心繫。詩人魏爾倫（Paul Verlaine）和普魯斯特（Marcel Proust）是他常想到的，他們兩人獨有的文學風格與非同常人的生活行徑讓他印象深刻。林德涅所乘船五月底抵達法國，他在巴黎停留到九月，畫了那象徵派大詩人的畫像，並搜集了許多有關普魯斯特的資料，在回到紐約後繪出這位著作「追憶似水年華」連續巨篇的大作家的寫照。

圖見10頁　　林德涅在巴黎著手的最初油畫〈魏爾倫畫像〉，手法介於寫實與原始畫法之間，詩人陰鬱的臉孔、禿頂、留髯鬚，貓似的眼神，佝縮短悍的身段。法國詩人魏爾倫可以拋棄剛生產的妻子與另一象徵派詩人，寫《醉舟》的浪子蘭波同性相戀，共奔布魯塞爾生活，爾後又槍擊對方而琅璫入獄。這畫剎似林德涅揣想到魏爾倫獄中的模樣。林德涅早年在德國曾參觀海德堡的大學心理醫院，並看過藝術史家兼醫生漢斯‧普靈斯宏恩所著有關犯罪行爲和罪犯藝術作品的書。這幅魏爾倫的畫像，樸拙原始的感覺讓人想到普靈斯宏恩收藏的犯罪人粗糙的人物圖繪。

　　林德涅早在一九四五年即以鉛筆畫了魏爾倫的頭像，第一年再以水彩畫出，而這幅一九五○年的油畫畫像完成後的三年，他又以油畫再作詩人的站立全身像，伴隨著一隻有虎紋的貓。這一油畫較前畫均和細膩，已顯出林德涅繪畫的光彩，可惜原畫失落只留有照片複版。林德涅之所以如此興趣於這位法國象徵派詩人，是因爲魏爾倫曾將紐倫堡發現的一個奇人卡斯帕‧浩塞的故事寫入詩篇。據說卡斯帕‧浩塞一八二八年在紐倫堡地窖裡被人發現時十六歲，不能走路，也不會說話，像個動物，不久以驚人的速度學習而成爲一個天才之類的怪胎。林德涅小時聽到這個故事，由魏爾倫寫出詩來，特別讓他感動。

圖見12頁　　三十餘歲在巴黎居留期間，普魯斯特七大部「追憶似水年華」深深吸引林德涅，他再回巴黎找尋這位小說家的資料，以捕捉他的感覺，雖普魯斯特描寫人物繁複，但林德涅認爲普魯斯特是「一種只寫他自己，而只爲他自己過活的人」，他便畫作家如一個完全內省內視的人。又作家長期體弱，嚴重氣喘病，這幅畫像就像他受窒

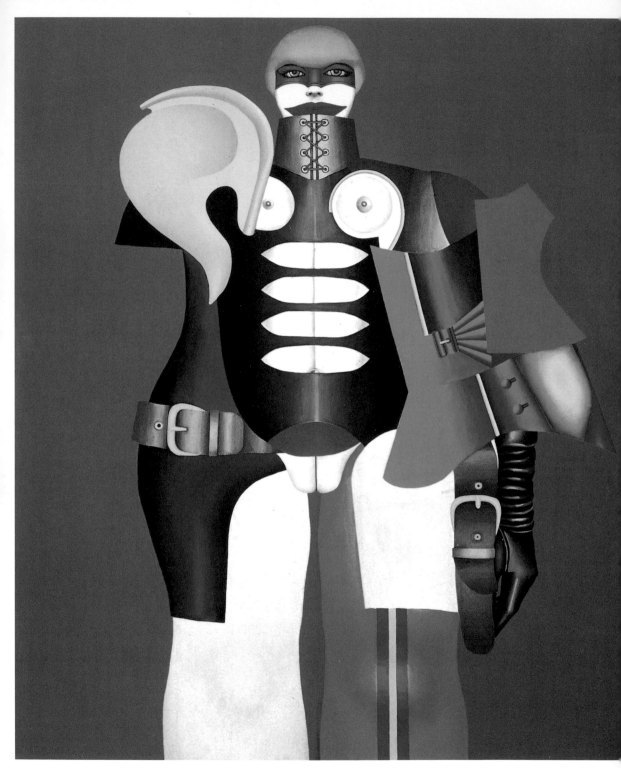

林德涅　**安琪兒在我身**　1966　油畫　177.8×152.4cm

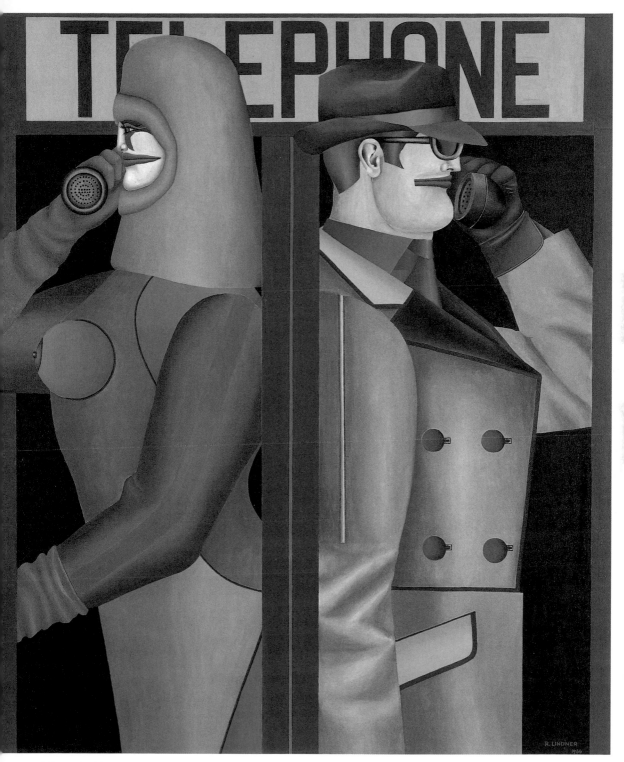

林德涅　**電話**　1966　油畫　178×152.2cm

息憂苦的感覺。他畫普魯斯特在密封的外套中，結領帶的襯衫領高高豎起，臉龐半蒼黃、半邊慘綠，黑眼框深陷。畫家說：「最難的事，應是要忘記普魯斯特真正的樣子，因為我們並不要畫人的樣子，我們要畫出他們給人的感覺。」林德涅在這幅即早的油畫中已能掌握所要追求的要素。

　　魏爾倫與普魯斯特的畫像可以說是林德涅象徵性質的畫作。接下來他畫德國哲學家康德（Immanue Kant），用的卻是一種略誇大詼諧的手法。林德涅一向以廣告畫與插圖為生，早年在德國早已成績斐然，巴黎居留期沉寂一段時候，到了紐約，又在廣告插圖界知名，工作不斷。一九五〇至五一年，正是他想在油畫走出與實用藝術不同的風格的時候。美國容器有限公司發出異想，希望借宣揚康德在西方思想上的貢獻作出寫繪以為該公司的廣告，林德涅自一九四二年起便一直為美國容器有限公司的訂件工作，這幅康德的畫像很自然落到他這位出生成長在德國的藝術工作者的手中，公司選擇以康德《實踐理性批判》中的句子：「繁星天空在上，道德戒律在內心。」作為畫的標題。林德涅沒有把康德畫成理想式的哲學家，他以輕輕戲謔的筆調畫出白髮，康德著十八世紀的華服屈膝拘謹的模樣，過大的腦門，空無的眼神。如此一幅畫讓林德涅獲得紐約藝術主導人俱樂部一九五二年展的大獎。有趣的是美國容器有限公司的老闆以及紐約的商業世界，都沒有看出林德涅這幅康德畫中的輕飄趣味。也許林德涅不懷惡意的心性，讓這種感覺輕輕帶過。除康德外，林德涅還為美國容器公司繪出史賓諾莎等哲學家畫像的海報。

圖見15頁

束身衣女子、賭徒小丑變戲法的人

　　一九五〇年旅行巴黎期間，林德涅帶回紐約的另一幅畫是〈女人〉（又名〈束身衣〉），一個騎在獨輪車上的高長女子、頭小、黑短髮，氣球般的乳房赤裸，雙乳下至臀部間緊繃著像是色塊縫製

圖見14頁

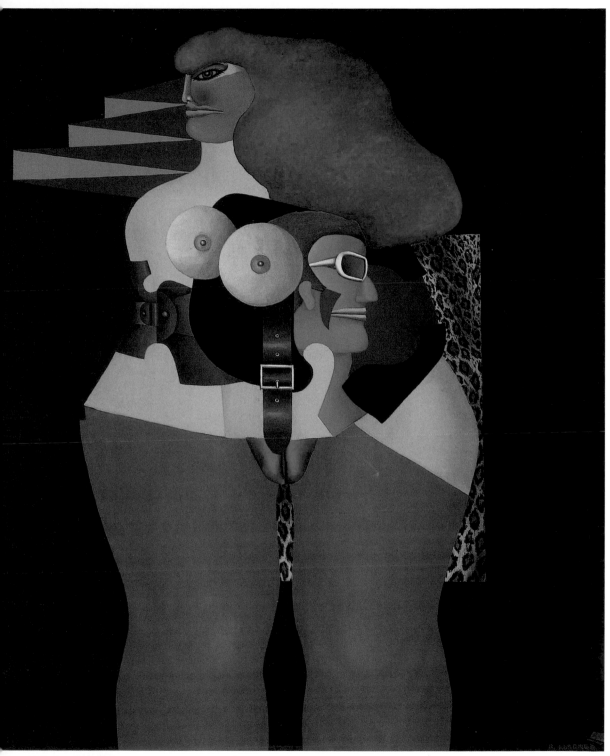

林德涅　**豹衣莉莉**　1966　油畫　177.8×152.4cm

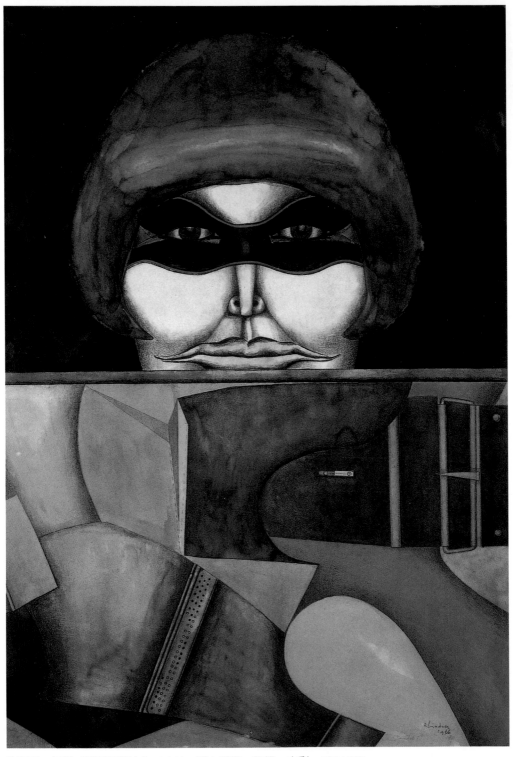

林德涅　**無題（戴面具婦女）**　1966　紙上鉛筆、粉筆、水彩　102×72cm

的束身衣，前腿附加細帶緊綁的三截長襪，由吊襪帶勾著，露出前側的後腿奇怪地裸露，卻與畫中其餘肌膚部分得以相諧。這女子上身正面中部半斜，腿部呈正側面，背景是象徵牆、樓梯、欄柵的幾何色線、色面的組構。一彎新月現形在窗邊樓角暗色的天空，似乎把光映照在女子所騎獨輪車的一截弧線上。此畫不若同由巴黎帶回的〈魏爾倫畫像〉一畫的感覺，讓人看到的是立體派繪畫的延伸，也許是林德涅後來重新修改繪過。

圖見16頁

　　隔年林德涅再繪的一幅穿束身衣女子的畫：〈安娜〉（又名〈束身衣女子〉）則有著〈康德畫像〉一畫輕諷逗笑的趣味。淡赤密髮，披肩的女子，紅色蔻丹塗上指甲的雙手直直伸下。鯨鬚條細繩帶五彩紋的束身衣擠出豐隆胸乳，吊襪帶好端端掛著，卻勾搭不到長過膝蓋的黑絲襪，這樣的女子似乎不是真能引起男人興趣的美女，睜著大眼，閉著大紅唇乾發呆。

　　林德涅畫束身衣其來有自，十二、三歲的時候，母親米娜在紐倫堡的家中開設一個束身衣的製作坊。自孩童進入少年期的他不免好奇地透過門縫或鑰匙孔偷窺母親的顧客試穿各式胸衣、束腹、吊帶襪，印象深深留住。一九四一年時，林德涅即以鉛筆和水彩畫一擺在柳條椅上著束身衣的半身人體模型，其上有一個男子頭在地，由下往上看的模樣。這可解釋成長以後的林德涅對束身衣類之物一直留有記憶，而且仍然著迷。一九五四年的另幅鉛筆水彩〈束身衣〉畫一肥碩女子在試穿腹束，林德涅還巧妙地現出女子的下部。

　　如此不間歇地，胸衣、束腹、吊帶襪，以及附帶的鯨鬚條細繩、紐扣，紐和洞、環鉤、環襻等物形一直出現在林德涅的畫上，而且由這些再發展出其餘女子衣穿造型，束縛又誘惑，強力性吸引又如武裝加護。

　　那是一個挑逗的時代，也是一個賭注的時代，林德涅一九五○年代初畫下意識要吸引男性的束身衣女子，也畫賭場上碰運氣的男

圖見17頁

人。一九五一年所繪〈賭徒〉，像是警察局的檔案照片，裸身、禿頂留有鬍鬚的男子，側身斜目不動聲色中露出狡黠眼神，他準備投身賭盤、撲克牌、骰子的世界，這些在他的腦前頭後拼排一面。一九五二至五三年，林德涅再畫〈賭徒〉，穿戴得像漂亮儀仗隊首

67

領的男子頭像，侷處一角，背後黑暗中各色賭具發出光彩，此畫林德涅畫他的朋友保羅・蘭德。保羅・蘭德在一九四七年出版《設計的思考》而成為傳奇性人物。他與林德涅同是紐約布魯克林帕拉特學院的教授，二人應該時而相遇。一九五二年因〈康德畫像〉像獲 圖見15頁得紐約藝術主導人俱樂部特優獎的林德涅受邀到帕拉特學院任教，由兼任而為專任教職直到一九六六年退休。

　　由於自幼愛看馬戲，三○年代間又為著名小丑格羅克的自傳作過插圖及一些水彩畫，在五○年代的油畫創作中，林德涅繼續以小丑為主題。一九五三年的油畫〈小丑〉，畫中人手持畫筆，也許是表現一個喜歡畫畫的小丑，也許林德涅畫家的身分與此人合併為一。同年所繪〈變戲法的人〉是一傑作，要球者閉目如進入催眠狀態，似乎讓球自動浮升，畫面充滿磁性吸力。又林德涅畫中的賭徒在以後的畫中漸演變為打彈子的人，如一九五四至五五所繪〈撞球戲〉，兩個男子在彈子檯上鬥技。往後他畫上的男子轉而出現在妓院、保鏢、色情偷窺者、槍手、盜匪及搖滾樂歌手。

孩童、少女、機械玩具、幾何世界

　　許多藝術家都記得他的童年，他童年時代的城市，林德涅的童年在德國的紐約堡：「這是世界上最中古世紀感覺、最粗暴神祕的城市……，對一個孩童來說是有意思的城市，小孩子們喜歡殘暴的事。」紐倫堡一向是德國最主要的玩具出產處，各式各樣的機械性玩具，還有中古期間刑具的模擬物件，像一種受刑人被鉗在與身等大的刑器裡，慢慢地由尖鐵釘夾刺身體至死去的玩具，紐倫堡人製造來賣給觀光客。紐倫堡也流傳各種神奇故事，如林德涅欣賞魏爾倫寫的詩〈卡斯帕・浩塞之歌〉，是原由他自小在紐倫堡就聽到這樣的故事。林德涅少時也讀到一些英國和波蘭十六世紀的傳奇，說有一種年紀小小的孩童，能講流利的拉丁語，解算複雜的數學問題。這些精靈怪物林德涅常感覺到他們追隨在他左右。

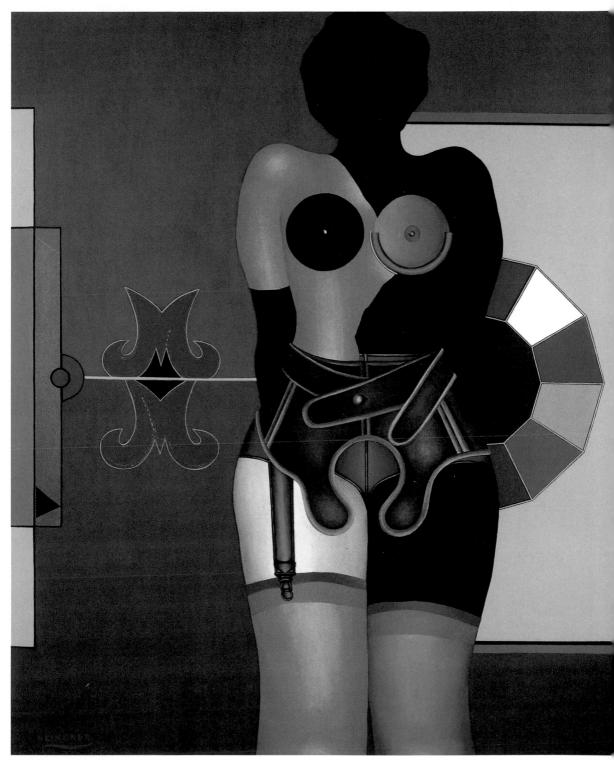

林德涅　**瑪麗蓮在此**　1967　油畫　182.9×152.4cm

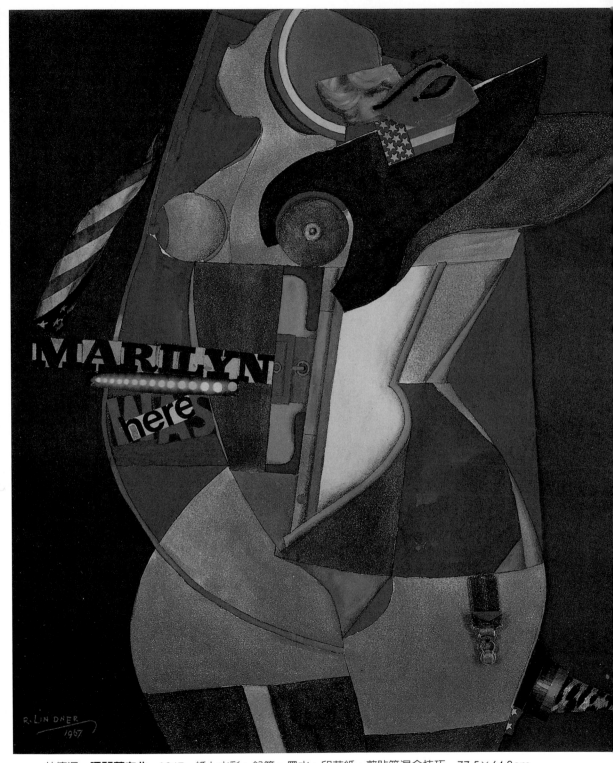

林德涅　**瑪麗蓮在此**　1967　紙上水彩、鉛筆、墨水、印花紙、剪貼等混合技巧　77.5×64.8cm

林德涅　**瑪麗蓮在此**　1967　鉛筆、彩色鉛筆、圓珠筆畫於半透明紙上　25×22.7cm

早在一九四六年，林德涅就寫信給一位友人說，他要畫一幅神奇孩童的畫，不是現時的小孩，不是一個音樂神童之類的，而是他腦海想像中有的過去孩童的模樣。他作了一些嘗試，但這樣的畫有的已不見了。一九五一年所作鉛筆水彩〈神奇孩童NOX〉由紐約私人收藏保存著，肥胖孩童有張嬰兒的臉，出奇小的手玩著紙製風車，穿運動鞋的腳踢鉛球，水手衣的身上掛著愛因斯坦的像和鐘錶，腰間繞著呼拉圈，繞出三角風帆的船夢，這是神奇孩童的想像，這個想像可能與普靈斯宏恩所收集的心理病患者所繪有關。一九五四年的鉛筆水彩〈男孩〉畫中，男孩所把玩的機械玩具十分稀奇古怪。

林德涅將孩童畫進油畫。〈孩童的夢〉，穿著三色太空衣的孩童閉目睡夢中，踏著插頭沒有插上電路的小木頭箱座騰空彈起，手中抓住若有若無的一條圈線，又好似馬戲團裡的盪鞦韆，一個小綠球跟著同時起舞。另外一顆骰子及紅色三角錐伴著同彩色木箱座在地。這幅一九五二年的油畫著重的是飽滿的色塊之構成，載著林德涅五色的兒時的夢。

圖見18頁

兩幅〈男孩與機器〉畫於一九五四至五五年。後畫的一幅接近〈孩童的夢〉的感覺，林德涅將孩童身體服裝和背景木製屏風小椅和低台都幾何圖形化，亮暗冷暖色均勻分置外，讓孩童的頭，上衣與手持的機器玩具特別顯出亮光。上衣以紅色為主，畫面顯得溫暖，衣上的條紋與機器玩具的巧妙造型與色彩，又更增畫幅的趣味。較前的一幅，穿金邊黑衣鞋襪的孩童後面是一部諾大的機器，樣子新奇又漂亮，男孩小手上拿著以線牽動的長螺絲釘工具，好像可以直接控制背後的大機器，孩童似乎快樂地操縱機器。

圖見25頁

五○年代，少女也是林德涅畫的主題，這些少女是剛成長的大女孩，林德涅賦予她們另一種意義。一九五三年的〈來訪者〉滾著呼拉圈的水手衣金髮辮少女給一個男訪客開門，此人衣冠楚楚笑容可鞠，但似乎不懷好意。這主題各有鉛筆水彩與油畫。兩年後的油畫〈女孩〉比較天真無邪，玩著皮球與呼拉圈。一九五八年的鉛筆水彩則是過於粗壯的少女卻很正經地思考圓球與圓周的問題。

到了一九六○年，林德涅的男童、女孩似乎都長大了，他畫他

圖見21頁

林德涅　**男人和鸚鵡**
1967　紙上水彩、色筆、
氈筆、石墨、照片等
101.9×68.6cm（右頁圖）

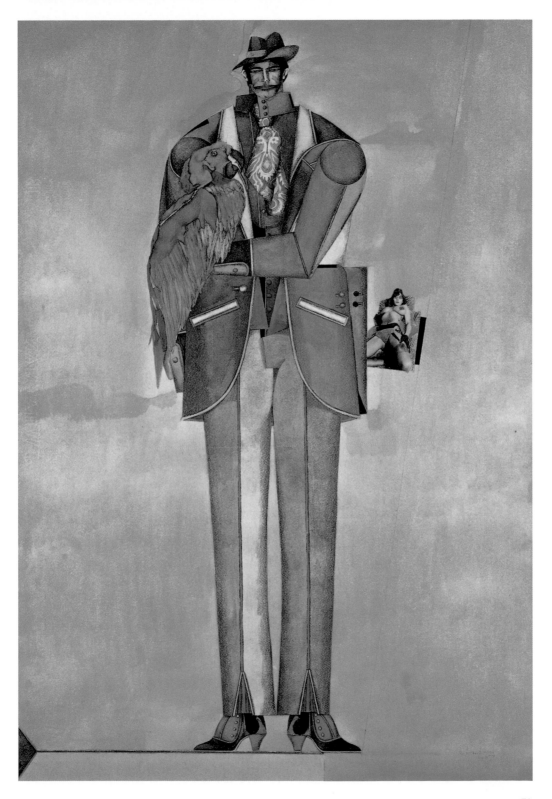

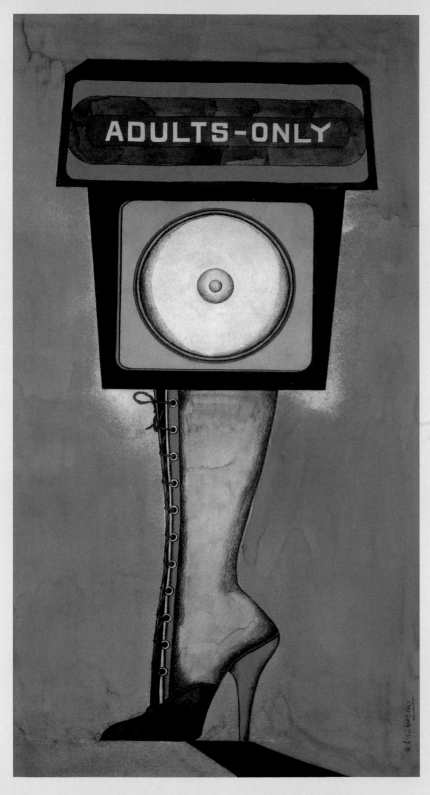

林德涅　**限於成人**
1967　紙上鉛筆、水彩
101.6×52.7cm

林德涅　**上城**　1968
紙板上鉛筆、水彩
60.7×50cm（右頁圖）

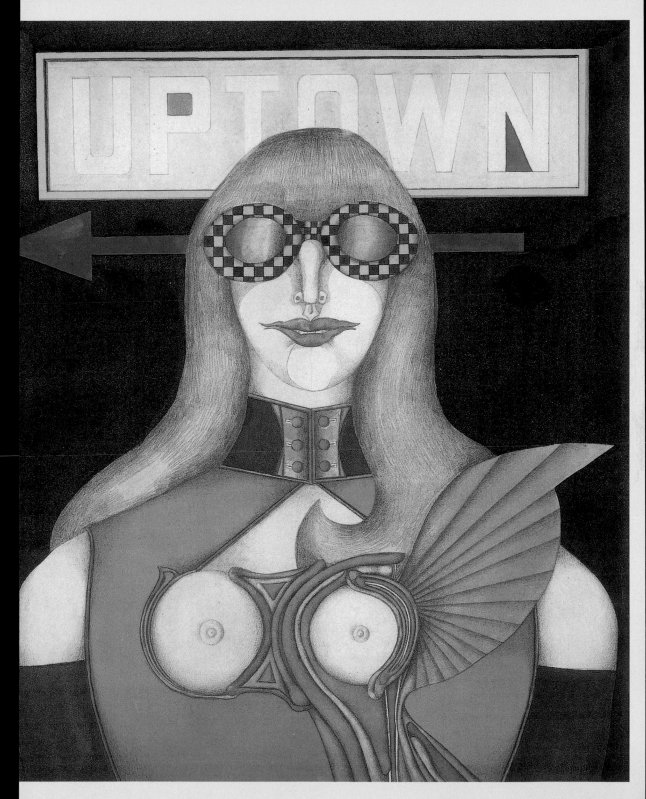

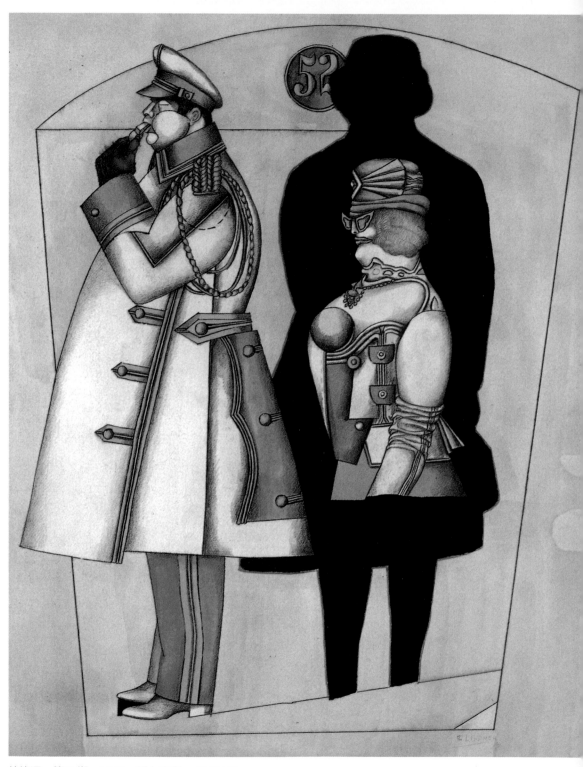

林德涅　**第 5 街**　1968　紙上水彩　60.5×51cm

76

們之間的〈祕密〉，穿迷你裙的大少女，仍玩呼拉圈，圍繞著她的仍有許多幾何色形的問題，但她似乎心想著其他的巧計。男童長成青少年，不玩機器玩具了，想入非非，想進入她的世界，這是他心中的祕密。他們的世界由幾片不同色的幾何面隔開，又似乎十分接近，有人在右上角偷窺。

　　林德涅人體的肥胖造型，畫中的機器，幾何圖形與法國在二次大戰時流亡紐約的機械主義畫家勒澤（F. Leger，有人將他列為純淨主義者）和德國畫家席勒梅（Oskar Schlemmer）有很大的關係。林德涅對兩位畫家都十分尊崇。勒澤與席勒梅各自發展出單純規則的幾何造型的人和物。勒澤對機械的崇拜讓他的世界充滿機件的形和美感。林德涅談起：「對我來說，勒澤是最重要的，他的生活方式啟示了我，他對每日生活感到興趣，他是個鄉下人，我十分受他吸引，他繪畫中的要素，他的工具，這些都讓我感到興趣。」席勒梅一九二〇年代知名於德國畫壇，林德涅在一九六九年談到席勒梅說：「席勒梅影響我最大的是在他人物之單純與精確。基本上，他只用四種形：「圓形、楕圓形、三角形和方形……那是一種嚴肅的觀念……那非常之德國化……。」

貝蒂‧帕爾森畫廊首展

　　到紐約十餘年的林德涅在廣告插圖業上的表現已備受推崇，但畫了三、四年油畫還未有人認識他的作品，終於一九五三年的夏天，由於同樣來自德國的好友畫家索爾‧史坦貝格當時的夫人，也是從事繪畫的海達‧史特恩之引介紐約的貝蒂女士，帕爾森畫廊的主持人，來到林德涅的工作室看畫，她隨即成為林德涅繪畫的代理商。當時貝蒂‧帕爾森女士在紐約已為正萌芽的抽象表現主義的數名先導畫家開過展覽。一九五四年一月，她為林德涅舉辦第一個個展，展出他十八幅作品，包括這些年的畫作，如〈魏爾倫〉、〈安娜〉、〈來訪者〉、〈變戲法的人〉、〈賭徒〉，另四幅有關孩童

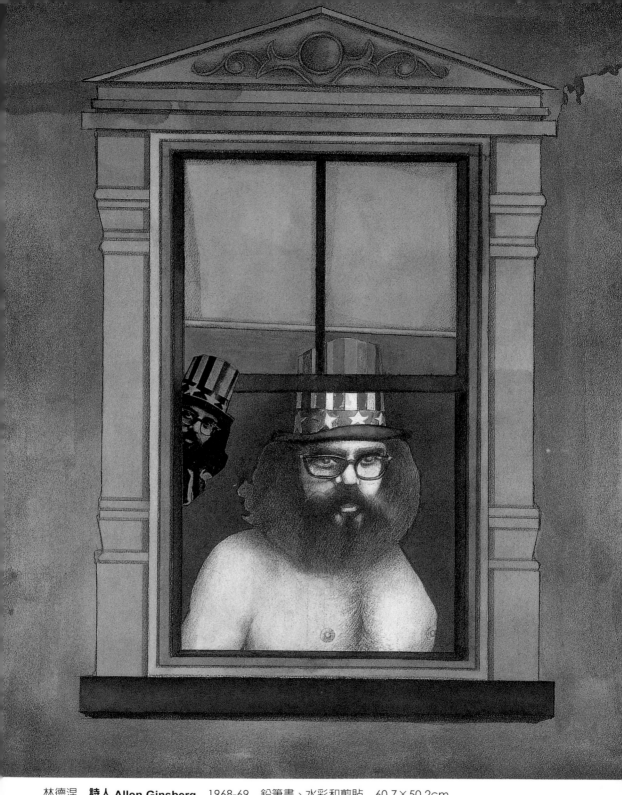

林德涅　**詩人 Allen Ginsberg**　1968-69　鉛筆畫、水彩和剪貼　60.7×50.2cm

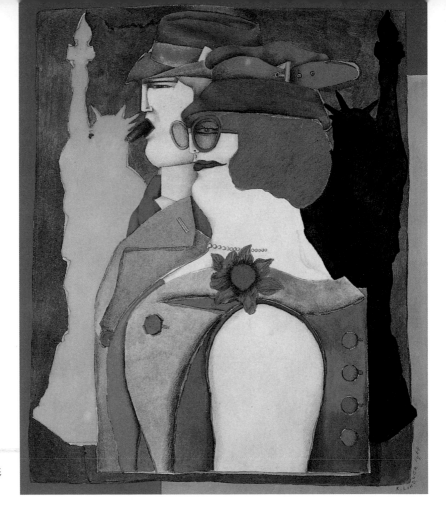

林德涅　**城外人**
1968　紙上水彩
61×50cm

的畫作，如〈神奇孩童〉、〈孩童與機器〉等，還有就是八個人物外加一隻大貓的大畫：〈集會〉。

圖見23頁

　　〈集會〉一畫自他一九五二年十二月由女攝影家艾芙琳・霍弗陪同短期歐洲旅行回紐約後即開始構思。林德涅要將這數年來工作的幾個重要方向：諷刺性、象徵性人物、束身衣女子和神奇孩童等造型同時一起呈現一畫面。他集會了他視為精神家庭成員的艾芙琳、索爾、海達，他自己和姐姐、阿姨以及紐倫堡兒時家中的廚娘，還有他崇拜的巴伐利亞王路德維格二世，另加上一隻蛻變為人等身大的貓──索爾與海達共有的貓。

　　畫中的人物橫向排列，又上下遞疊，由左開始戴紅帽紅手套端坐著的艾芙琳・霍弗，她那時已是紐約成功的攝影家，有一個諾大

79

的工作室，她拍下的索爾·史坦貝格和海達·史特恩的照片即由林德涅畫在這大畫的右邊，他們中間是特意放大的貓。頭頂上端是林德涅記憶中的姐姐黎西，隔著一道門穿水手衣的少年林德涅站著，旁邊是阿姨艾爾斯·勃恩斯坦。畫家把盛裝持權杖的巴伐利亞王路德維格二世安排在艾芙琳的左手邊，以白色調畫出，來突顯他的地位，畫正中穿束身衣的健壯婦女背對著觀者，面向其他人，林德涅後來解釋說那是他少時紐倫堡家中的廚娘弗羅麗安。

圖見42頁

　　林德涅以畫〈魏爾倫〉的象徵手法畫路德維格二世。路德維格二世是一個極愛美的君王，藝術的保護者，自己是戲劇業餘的演出者，自比法王路易十四。他特別是音樂家華格納的朋友，為支持華格納的歌劇而興建劇院。路德維格是浪漫劇型的人物，藝術從事者如作家托瑪斯·曼、黎雍·弗屈瓦傑，電影家漢斯·雍根、西貝貝格，後來的維斯康提等都從這位極其感性的君王身上得到靈感。林德涅自來崇拜路德維格二世，他曾說：「王在巴伐利亞去逝的時候，我還是個孩子，但他一直活在我心中，他是一個活生生的傳奇，身為王，他顯然十分瘋狂，而他的瘋狂就像素人藝術，對我這樣一個藝術家來說他令我著迷，而他對許多作家和歷史家來說也是如此的。」

　　在貝蒂·帕爾森畫廊展覽時〈集會〉的標題原為〈幕間插演〉。林德涅自己說，這幅自傳體故事的畫，是他歐洲生活的暫時總結，此畫是他向歐洲告別的作品。這次畫展中林德涅畫法純淨，具象又象徵多意含的人物風格與當時正方興未艾的紐約抒情表現的描象繪畫截然有別，但儘管他與紐約藝術世界的流風相左，藝評界還是十分欣賞他新穎的視面與表達。《紐約時報》、《前鋒論壇報》、《藝術新聞》和《讀者文摘》等的藝術執筆者都一致表示驚奇於他的創意及繪畫品質。雖如此，畫展結束時沒有賣掉一幅畫作，〈集會〉則等到一九六二年才由紐約現代美術館購藏。不太在乎人們對他第一次個展的反應，林德涅繼續探索他的一己風格。在他個人記憶的圖象之外，漸次加入他們所見紐約環境的種種，在幾何構圖鍥入都會意表人物，如一九五八年的有老虎頭像的〈叫囂〉及戴禮帽男子頭像的〈異鄉人〉。

林德涅
SHOOT Ⅰ、Ⅱ、Ⅲ 三聯作
1968-69　紙上水彩、鉛筆、粉彩每件
104×74cm
（右頁圖、後頁二圖）

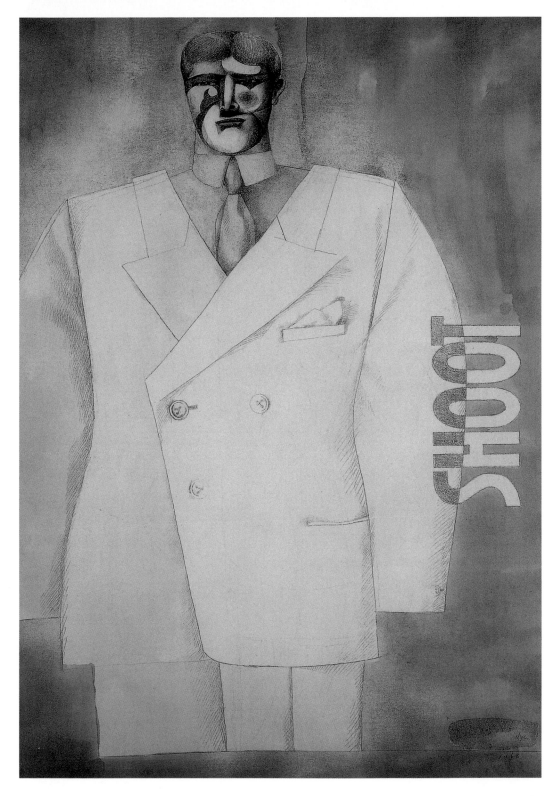

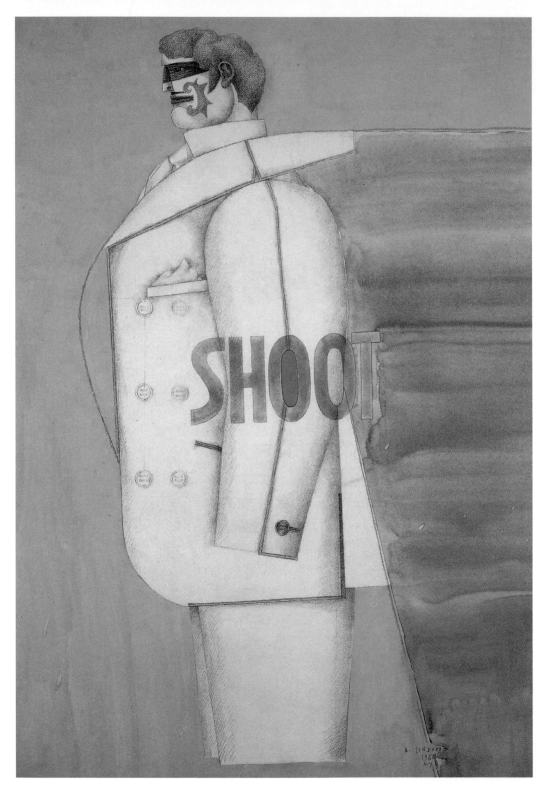

82

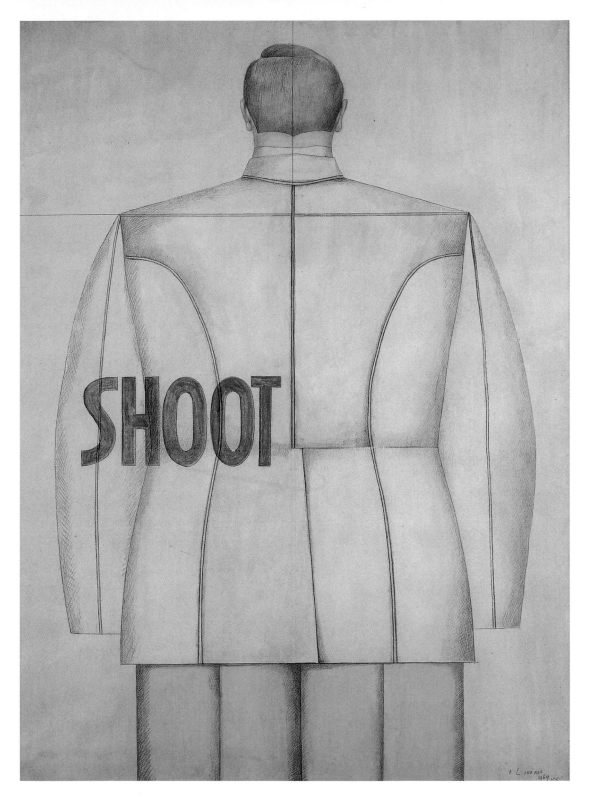

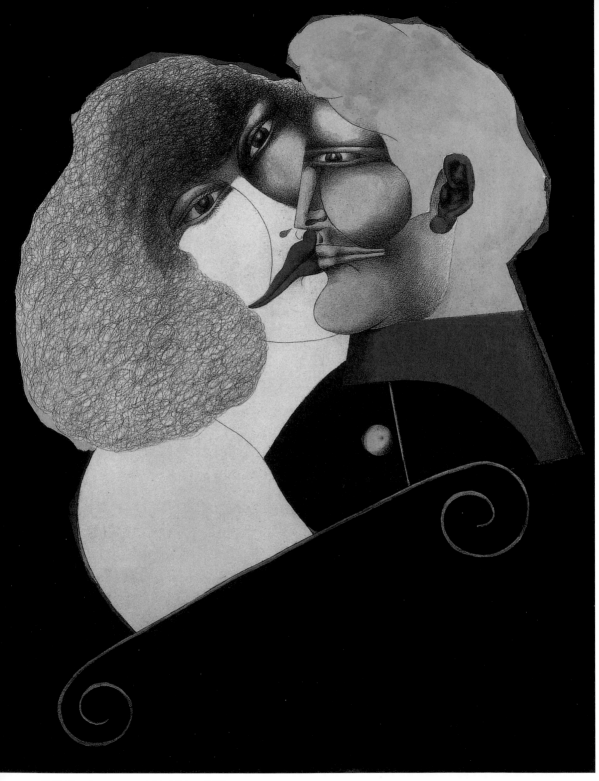

林德涅　**吻**　1969　紙上鉛筆、水彩　61×51cm

84

紐約客與紐約市街

　　林德涅一向是個城市、都市的人，他出生在漢堡，在紐倫堡長大，到柏林、慕尼黑工作，逃避納粹到巴黎，又因法國居留出了問題前往紐約。來到紐約，他發現這個五花八門的大都會，第一眼看來粗俗而且荒誕，但也馬上深受吸引。這時紐約多處有著宮殿式的大戲院，好萊塢的大明星常來增添光彩。落腳紐約的林德涅很快找到廣告業的工作，大戰結束後，紐約更是繁華、翻騰，當然夾雜著喧鬧、吵雜。時報廣場上，到處是日報、晚報、女性雜誌和漫畫書刊，廣告牌上霓虹燈叫人眼花撩亂。哈林區和下城東區的妓女招搖吸引顧客，男子們則躍躍欲試，自願上鉤。他注意一般紐約人的行為舉止，他們在商店選了又選合意的衣帽鞋襪，愛漂亮的小姐在大百貨的化粧品部門試了又試各色胭脂、口紅、眼睫膏。他看路上大卡車川流不息，在大路面上犁印出巨大如字母的痕跡，私人轎車、計程車、行人擠滿街道，持續著無聊的騷動。在紐約終於林德涅找到他，足以表現的，這都會的林林總總給他靈感，讓他創出更強烈鮮豔的圖象。如此暴力與誘惑，回蕩的現代都會活現成美感無盡的繪畫。林德涅習慣於曼哈頓區的生活，他不再覺得自己是異鄉人，他愛紐約，他愛美國。較後他說：「這個國家之美好，是你成為一個美國人而不自知。而你成為你生活的那個城市的美國人……，大約在五○年代結束的時候我成為一個紐約客。」

　　身為紐約人，林德涅以一個觀察者的眼來看紐約市的千奇百怪、紐約的街道、紐約人物。他說：「我畫的人物是觀光客遊紐約的印象，我在任何地方都是觀光客，那即是說我從來是一個觀察者。」一九六二年他的油畫〈步行〉，一個帽子、披肩、手套、皮包、高跟鞋齊備的高大女子，走在建築物林立的街頭。畫家以人物的曲線條，衣服上的阿拉伯文式的彎繞紋線與背景象徵都會建築的直線幾何形相比照，成為漂亮又穩健的畫面。而這畫的趣味在於背景幾何構圖面上附加的歐普圖小方塊，和讓人想到都市街頭標記的箭頭指標。女子披肩與緊身的束腰上露出乳房下截，此用意也甚有妙處。 一九六一年的紙上粉彩水彩作業〈吸煙者〉畫一奇裝異服

圖見36頁

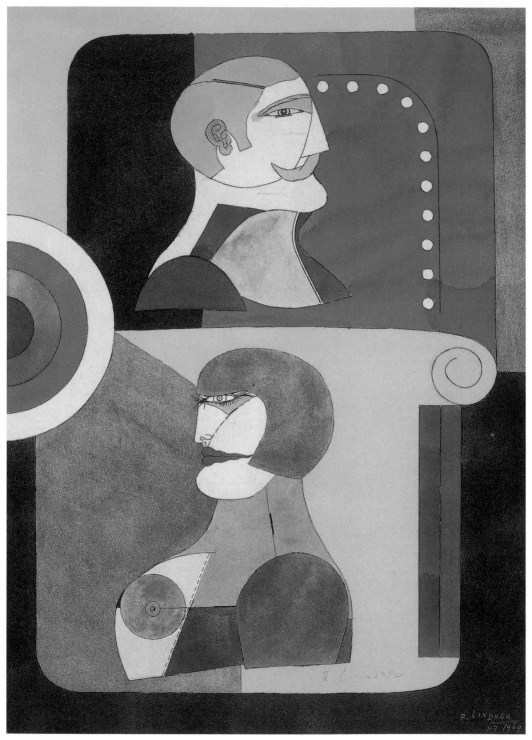

林德涅　**兩側面像**　1969　紙上墨水和水彩　63.5×45.1cm
林德涅　**Surbuban**　1969　紙上水彩　152×116cm（右頁圖）

Suburban

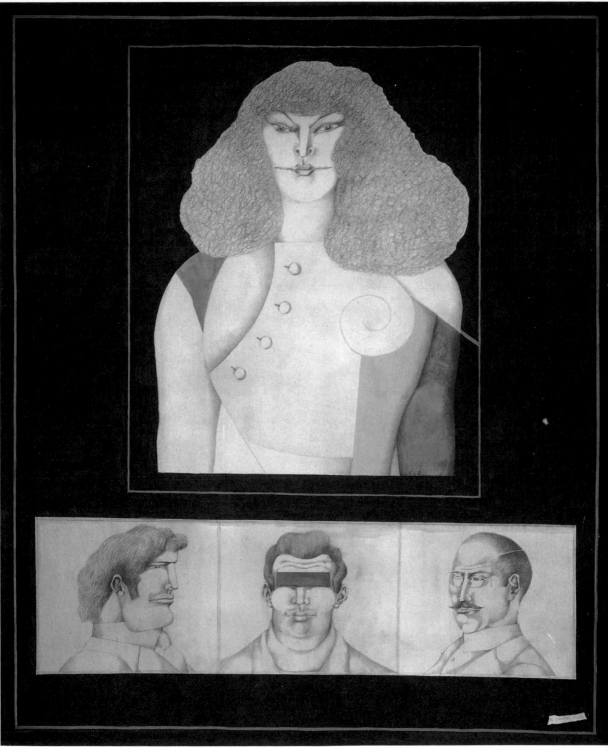

林德涅　**三和一**　1969 年　紙上鉛筆　水彩畫　167.6×140.3cm

男士吞雲吐霧昂首過街頭，背景全黑只一條白色垂直線，鬆放自在由上而下，足以讓背景與人物身上的多處留白取得畫面的均衡。

圖見38頁
一九六二年的另一幅紙上作業〈無題〉，林德涅畫他在紐約看到的都會男女。男子黑衣黑臉罩墨黑眼鏡，是強盜、皮條客之流，包裹著盔甲片緊身衣的女子，頭小而面相凶狠，是鴇母之類，兩人一前一後，相得益彰。背景幾何色塊拼圖外，左邊與上部留出橫直大片黑邊，大膽暗示環境之陰沉險惡。

圖見40、41頁
同年〈無題Ⅰ〉與〈無題Ⅱ〉兩幅油畫，同樣畫一逗誘人的女子。前女子金髮，正脫去半截透明內衣露出圓隆雙乳，一隻狗立在她的三角褲吊襪帶間，狗和女人，狗男女的意思不言而喻。後畫中褐髮女子似準備脫去她的銀高跟鞋與誘人如酒色的玻璃絲襪；藍衣短褲的少男雙手正襟相交，卻單眼斜視那女子束身衣內緊裹的豐隆胸部。兩畫的背景像是大小七巧板的拼湊，底層面大而色暗，上層部分小面色塊排列鮮麗炫眼，如紐約的五花七彩。

在歐洲的時候，林德涅喜歡看馬戲、雜技，來到紐約，他進出百老匯戲院、電影院、夜總會。他過去對馬戲班小丑、雜耍人的鍾愛轉到對時新表演者的觀察。

圖見47頁
一九六三年油畫〈演員〉，即畫他在紐約看到的演藝人。寫實的頭臉，敷以紅藍金銀色彩，是演員的喜怒哀樂表情。上身層層帶曲度的幾何面像是魔術師暗藏著各套把戲。此畫的特色在於不全是硬邊直線的造型，多塊色面呈彎曲形，並有玲瓏浮凸，使單一人物的描繪不致單薄。

圖見48頁
由紐約街景與人物暗示的畫作，一九六三年的〈街上〉是傑出的集大成。這幅現由德國杜塞朵夫北西美術館所收藏的183×183公分的大畫中，加穿黃色防彈的西裝革履戴帽拿拐杖的紳士，肌肉健壯的運動員，低頭不願管周邊事的男子，迎頭碰上穿著發亮乙烯基板衣、戴墨鏡的著意誘人的女子。畫中央──白色迷你衣裙裝的女童，藍領結紅衣領的半身男童。玄機在於他們旁邊的暴徒正舉著平射槍板著扣並瞄準女童的頭，而即在眼前的男童渾然不覺張著嘴笑，只畫前景一隻流浪狗昂起頭似作無聲叫囂的警告。這些安排在象徵大片建築與霓虹燈的幾何色面與色線中，另有小球、機器玩具與其餘的色彩圖案點飾。全體畫面顯出深度與豐富。

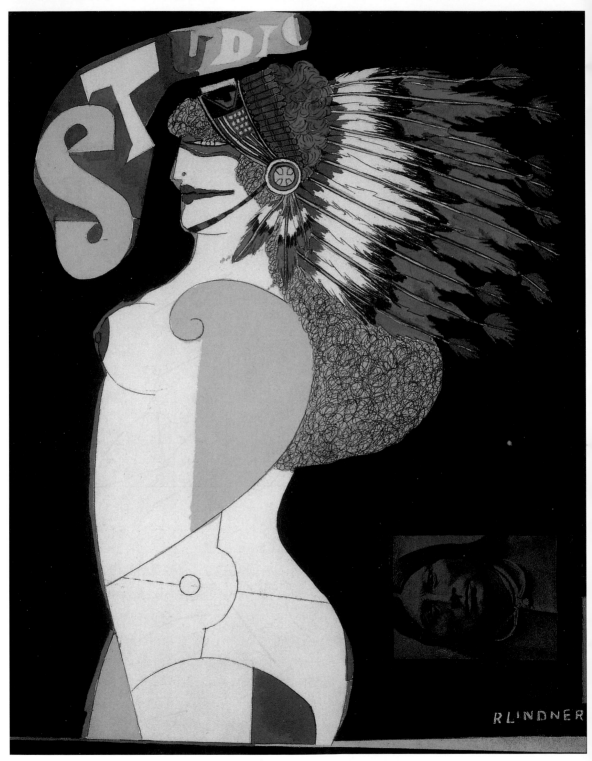

林德涅　**美國印地安小姐**　1969　紙上鉛筆、墨水、水彩、剪貼畫　31.4×25cm

自從〈街上〉一畫的象徵圖象之後，林德涅畫出一系列在大都會街頭所見人物的圖繪，一九六四年的〈康尼島〉、〈第42街〉、〈紐約城IV〉、〈西48街〉、〈第5街〉等都是他特意經營成功的都會人物典型。硬邊的構圖、隱喻的造型，鮮亮的色彩和額外的小趣味。混合了廣告設計的語言與現代藝術的幾何語彙。林德涅六○年代初數年的繪畫將更往前開拓。

圖見51、52、54、55頁

疏離男女關係、月亮照在阿拉巴馬州上

三十歲時結婚的林德涅在十年婚姻發生了故障，後改名賈克琳的艾爾斯貝特愛上了他們共同的朋友約瑟夫·勃恩斯坦。林德涅夫婦終於在一九四四年離婚，雖然賈克琳繼續與他保持連繫，林德涅還是深深受到男女離異的創傷。約瑟夫·勃恩斯坦一九五二年六月逝世，賈克琳不能接受這個事實，在三個月內也結束自己的生命。在此前後林德涅認識女攝影家艾芙琳·霍弗，她成了他的伴侶。林德涅與艾芙琳的關係時好時壞，一九五二年底兩人同赴歐洲旅行，他們同遊瑞士弗斯山谷區、米蘭、蘇黎士和巴黎，但他一個人回到紐約，也許跟艾芙琳鬧了彆扭。他寫信給在慕尼黑的朋友克斯坦說他感到有點孤單。第二年的夏天，他又寫信給克斯坦夫婦：「我正坐在艾芙琳奇妙漂亮又寬大的工作室中，我們正吃著漢堡包……。」但終究林德涅和艾芙琳的情感沒有長久持續。

或許因為如此，林德涅在畫紐約街市的荒誕奇異或暴力人物的同時，也畫公寓中雖同處一室卻關係疏離的男女。一九六一年的〈桌子〉畫桌邊的年輕父親、母親和孩子。一對夫婦各自正襟危坐，各懷心事，彼此視而不見，孩童天真無知，爬上桌面專注轉弄他的玩具。此畫中除見到畫家豐富色面之組構能力外，也可看到他寫實能力的工夫，那短裙短襪的母親所坐的椅背籐編花紋與椅墊的印花圖案都精細描繪。

圖見34頁

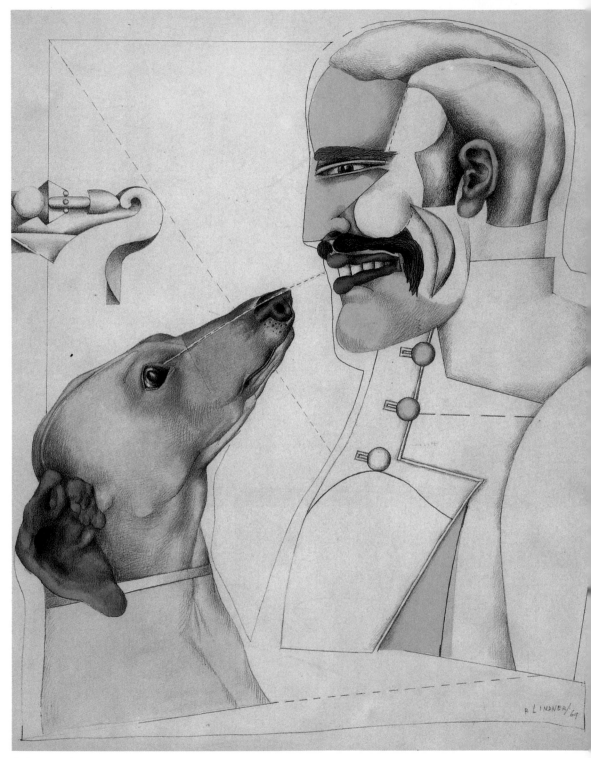

林德涅　**人的最好朋友**　1969　紙上鉛筆與水彩　61.3×50.5cm

同年的鉛筆水彩〈一對二〉男女各呈正面、側面目不相視。而更早的一九五二年的油畫〈一對〉，更是各自隔離，自處在個人的空間，此畫中的男子是過去時代戴假髮的人，似乎自我關閉在收音機的世界裡，女子閉目，衣裙上數道硬邊，顯其剛硬不妥協性格。

圖見44頁

　　〈Ⅰ－Ⅱ〉繪於一九六二年。男子黑西裝、黃背心、白襯衫紅領結，另戴黑框邊藍眼鏡；女子黑絲襪、吊襪帶、束身衣擠出隆胸。他們或許不是家庭中的一對，但同處一室，也許是警察局裡遭拘留的妓女與皮條客被編上號碼「1」、「2」，兩人來自同一職場而冷漠疏離。這幅畫林德涅自己應十分喜愛。作此畫的這二年，艾芙琳拍攝了林德涅在其工作室的照片，畫家即坐在這幅畫旁，背後是他搜集的各種機器玩具和各式面具。

圖見46頁

　　在發展疏離男女關係主題之際，林德涅插入他對巴黎時代的一段回想，他畫〈拿破崙靜物〉。這是他一九五六年為美國容器公司繪作以哲學家史賓諾莎為題的廣告繪之後六年，再以名人為畫題的作品。關於拿破崙，畫家說了：「我對拿破崙的興趣是我避難到巴黎的時候。拿破崙是一個令人神往的人物，他最大的崇仰者是法國人，儘管他對他們的所做所為。他在許多方面都是天才，不只在軍事方面征服世界，也在知識領域上。」〈拿破崙靜物〉一畫，林德涅把拿破崙的頭像畫得如石膏像靜物，而他在此想征服的目標，如畫中的靶子所指，是一個女子的胸乳，林德涅開了拿破崙的玩笑。

　　畫〈拿破崙靜物〉的一九六二這一年，林德涅想起他曾著迷的巴伐利亞王路德維格二世——路易Ⅱ。他畫一個戴帽的青少年的頭仰望著君王，君王前額有一個靶子記號，是意指那青少年嚮往的目標，或是暗示路德維格第二是個眾所皆知的悲劇人物？

　　一九六三年林德涅在畫作結構圖形處理和繪畫內涵上都往前跨了一步。除了〈演員〉和力作〈街上〉外，他也畫出此年的大作

圖見50頁

〈月亮照在阿拉巴馬州上〉。都會人的荒誕怪異，男女的疏離互別苗頭之感，加上社會黑白種族的問題，構成了〈月亮照在阿拉巴馬州上〉的內涵。這幅202×102公分的大油畫中，一白一黑男女畫得與普通美國人一般等高。兩個派頭十足，衣裝畢挺的男女昂首走上街頭，交錯而過互不打招呼，二人勢均力敵又齊鼓相當，此種感覺

林德涅　**和夏娃**　1970
油畫　183×178.5cm
（左圖・右頁圖為局部）

讓這畫充滿力度與精神。

　　此畫故事源起於一九五五年阿拉巴馬州的首府蒙哥馬利市。在城市的公共汽車上，一個黑人女子拒絕讓位給一個白人女子而引起衝突。當時年輕的浸信會牧師，廿六歲的馬丁・路德・金起而運動杯葛公共汽車之運行，經過三百八十一天的流血示威，終於勝利。此事發生時林德涅已來美多年，他到一九六三年才畫了這畫來隱喻這場悲劇。他援引作曲家庫特・維爾（Kurt Weill, 1900-1950）和文學家貝托・布萊希特（Bertolt Brecht, 1898-1956）合作的歌劇《瑪哈哥尼城市的興衰》第一幕中「阿拉巴馬之歌」的歌詞：「噢，阿拉巴馬的月亮，現在我們必得說再見。」這部原寫於威瑪共和國最後幾年的歌劇，言說了都市生活的缺乏人情與道德敗壞。林德涅以這部歌劇裡的一首歌作為畫的標題，而所呈示的意義或許在社會與人倫的問題之外。

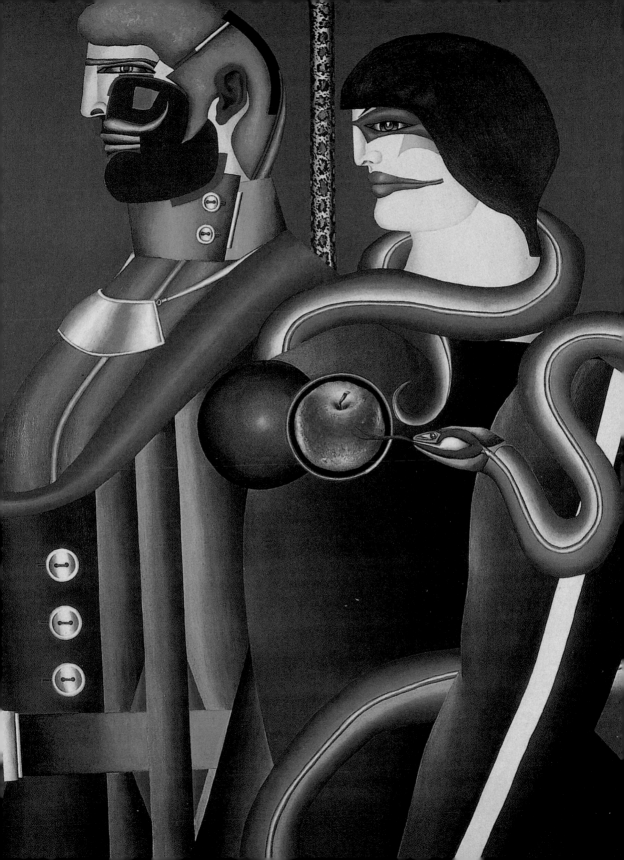

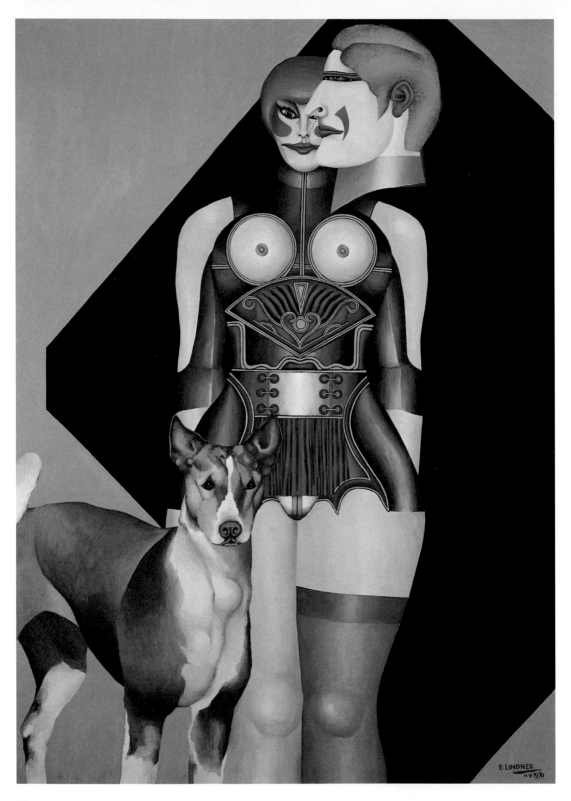

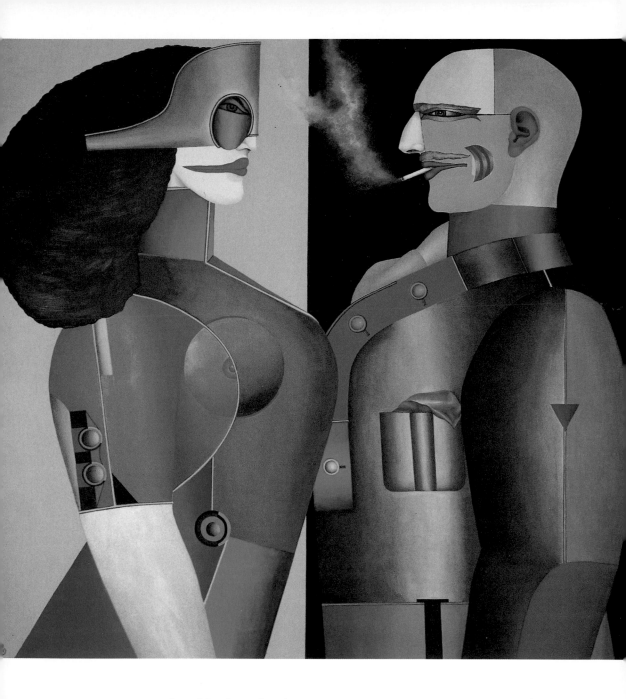

林德涅　**一對**　1971
油畫　183×198cm

林德涅　**女人**　1970
油畫　190×140cm
（左頁圖）

紐約都會女子

　　女人在林德涅的作品中佔了最重要的地位，不僅是其頻繁出現
於不同情況下，而且在於若與其他人或物同處時，她較爲突顯讓人

看到。她常常佔據畫面大片位置，像一個外太空來的外星人，以她的體積和氣勢君臨一切。林德涅自己解釋了如何女人在他畫中佔優越地位：「女人比男人要有想像力得多，她們擁有她們不自知的神祕。」「一個男人長成得較晚，他停在孩童期較長，自然很早便給女人武器，還有祕密。自她青春發動期起，她就心懷祕密，與她同齡的少男有所不同。她同時也是一個精靈。講到我的女人們，我與女人的關係，她們有很大部分是我所不了解的。」林德涅的第一次婚姻失敗，與女伴關係也維持不久，雖如此，他對女人還是懷有好感。「我對女人較好感，而非對男人，因為男人在天性十分簡單，不複雜。在我的畫中，女人是兩性中表現得比較聰明漂亮而強壯的，她也是憂愁的人物。」

早年林德涅的女人常包裹在各式束身胸衣、束腹等的裝扮中。六〇年代以後，女性的衣服和附件越來越顯示各樣的變化。女人的衣裝現出各式奇異的形式，料子自皮革、尼龍、厚緞、透明紗（如玻璃絲襪加上虎皮、豹皮的紋圖，強悍不可侵又帶有貓屬類動物性本能的發散。）畫家又在女人的身上附加顏色強烈的靶子圖形，同時象徵著誘惑與侵略的雙重含意。鋼盔式的髮型，上扣環的衣領，腰帶盔甲越來越精心細構令人懼怕，股間開口處露出性器造型。

林德涅繼續畫著紐約都會裡的女子和陪襯她的男性，畫題多用紐約市區街道為名。

林德涅　**後窗**　1971　油畫　175×200cm

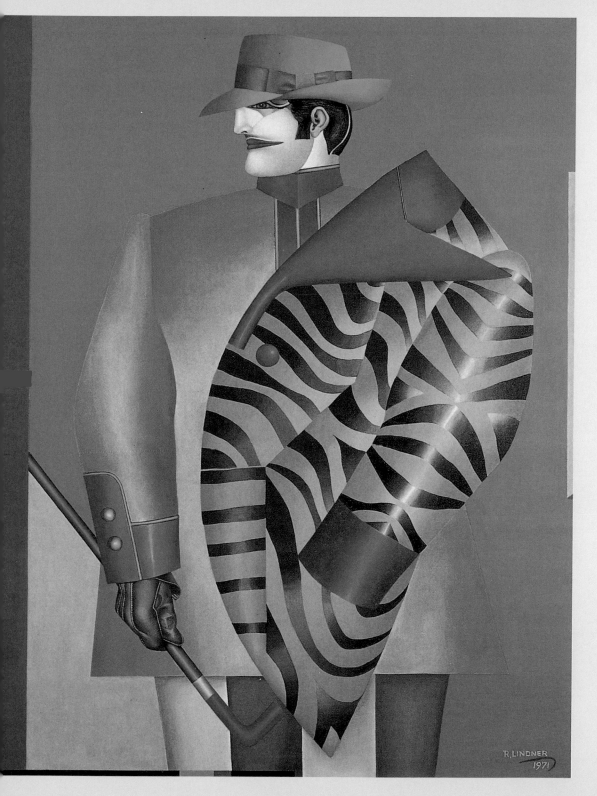

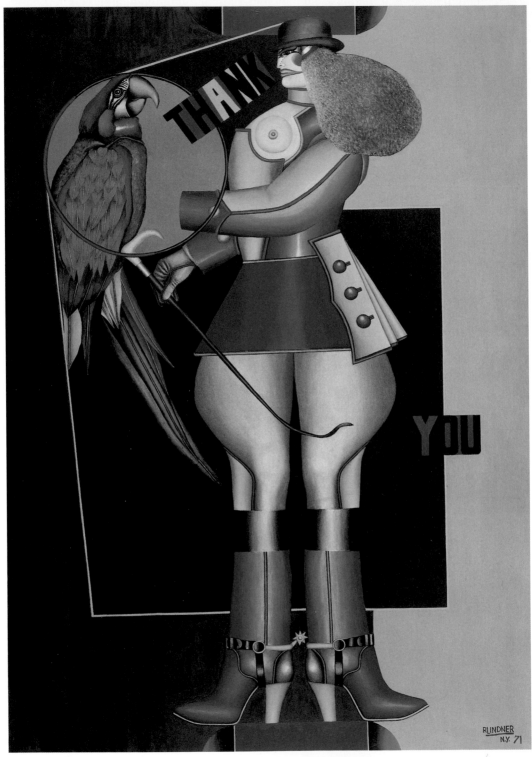

林德涅　**謝謝你**　1971　油畫　193×137.2cm（上圖・右頁圖為局部）

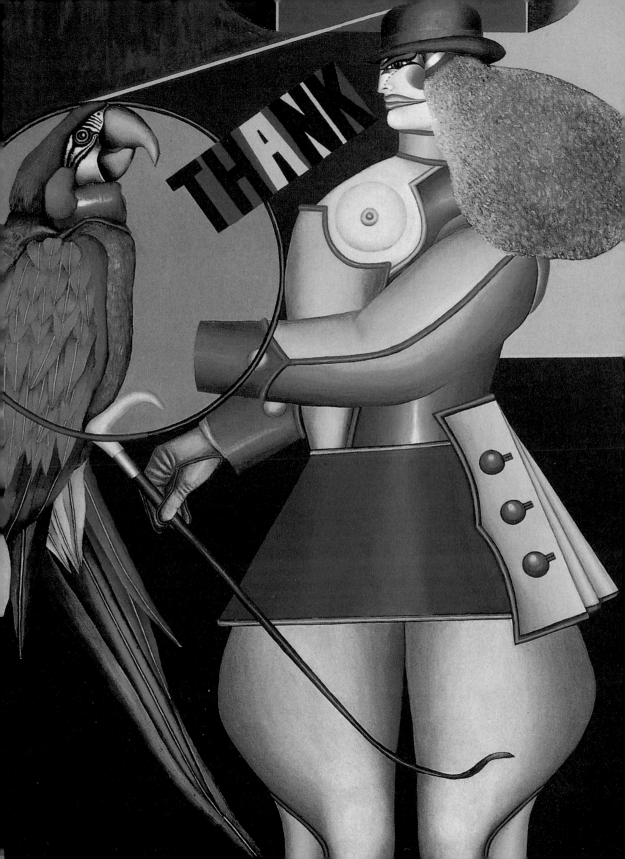

林德涅　**束身衣**　1971
紙上鉛筆、墨水、
水彩畫　36.3×25.4cm

林德涅設計的第 55 屆
國際版畫雙年展草圖
1972　紙上鉛筆、水彩
39.4×27.6cm（右頁圖）

〈康尼島〉上，一個半截紅色貼身上背後印著大黑豹的女子，衝向
黑頭黑臉戴太陽眼鏡的男子。女子雙腿之一裸露豐肥，另一則矯
健黝黑，讓人想到兼具女性的肉感誘人與黑豹的悍猛特質。〈第42 圖見51頁
街〉兩正面相似的女子頭與兩側對稱的男子頭上下左右平擺，畫中
間一個靶子下接一面虎頭，最下緣有三個投幣孔，這顯然是吃角子
老虎機器的圖形，男女髮色與眼唇的化粧，各色燈球，孤形與斜向

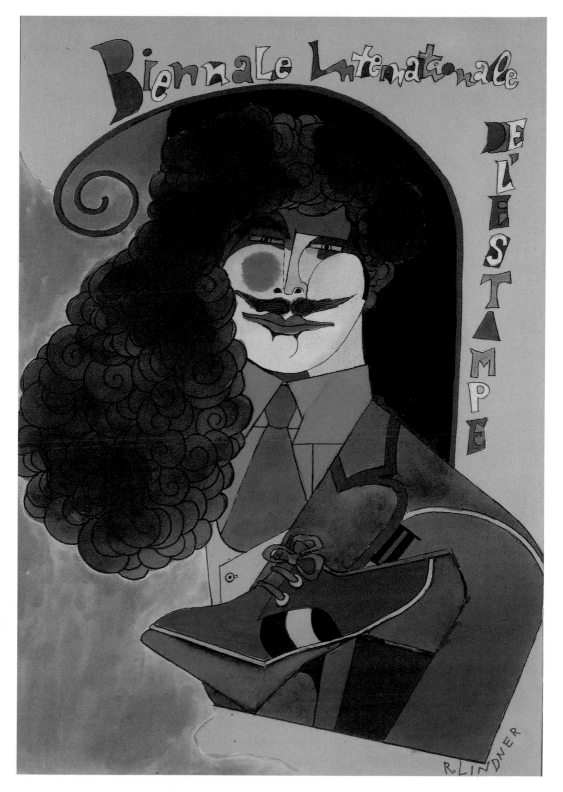

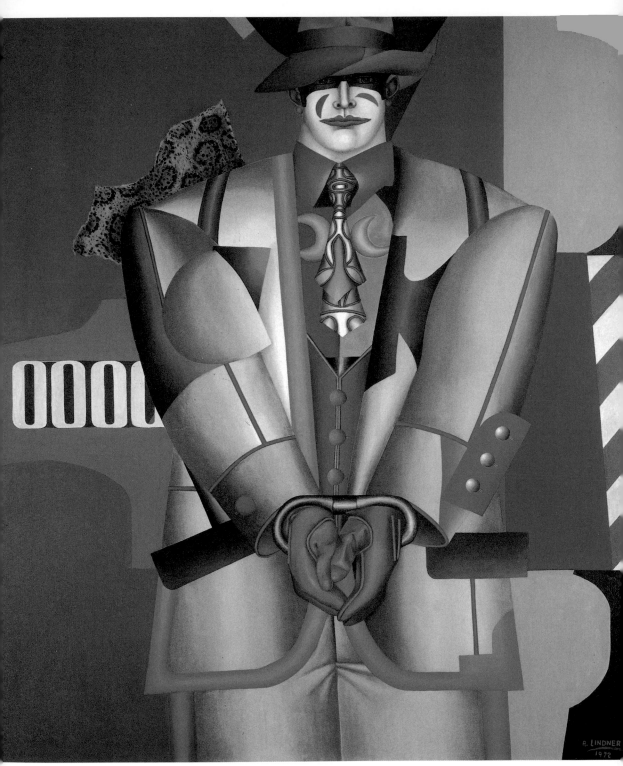

林德涅　**東 69 街（又名〈F.B.I. 在東 69 街〉）** 1972　油畫　200×175cm

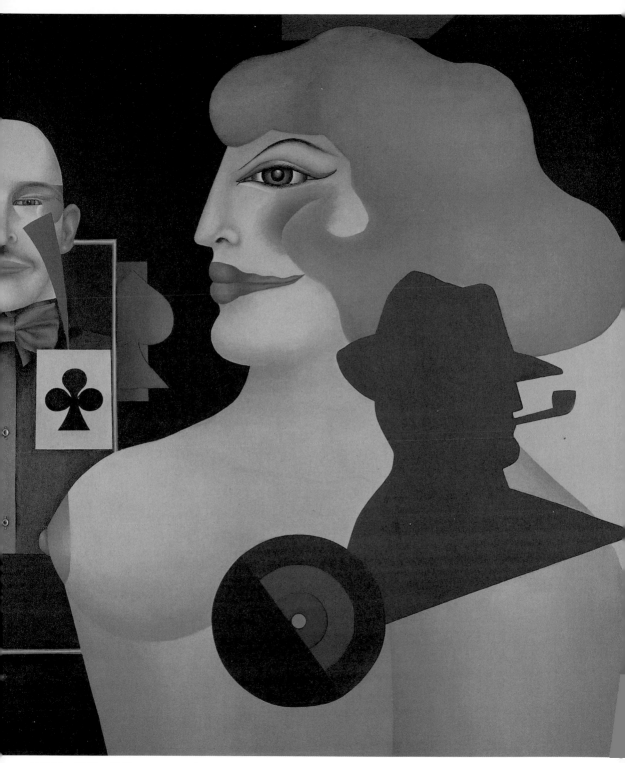

林德涅　**馬戲、馬戲**　1973　油畫　203×178cm

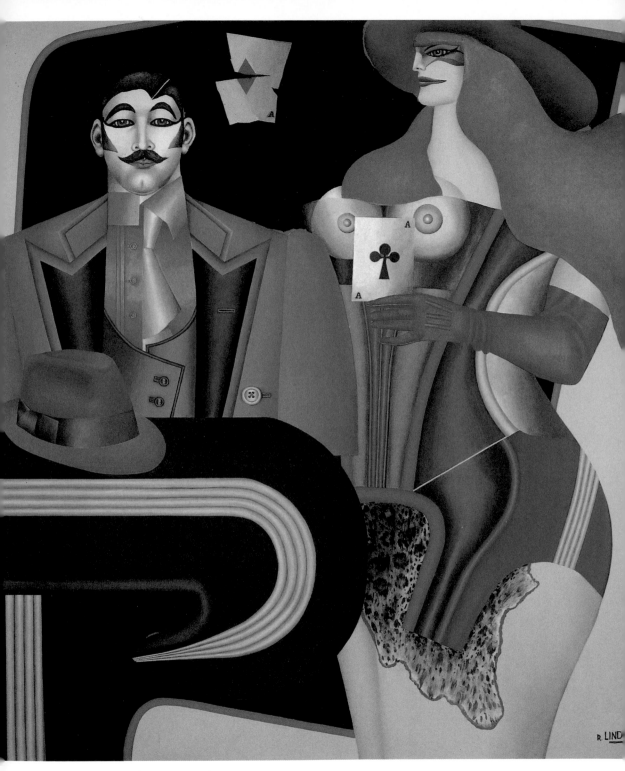

林德涅　**梅花王牌**　1973　油畫　200×180cm

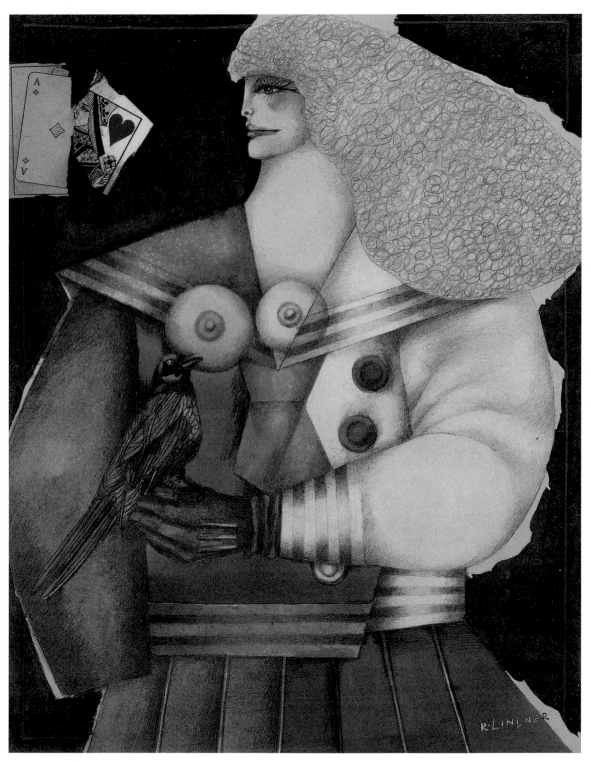

林德涅　**女孩與鳥**　1973　紙上鉛筆、水彩、剪貼畫　31×24cm

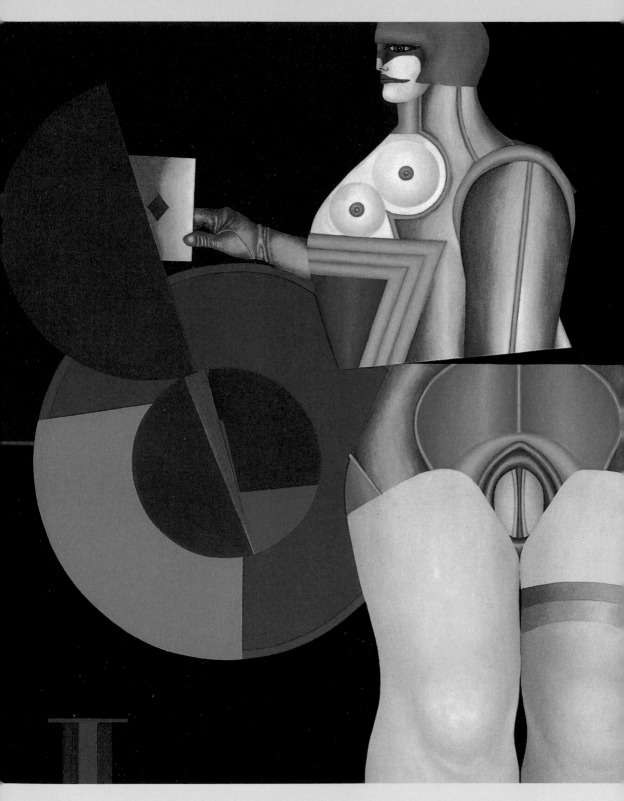

排列，靶子兩旁兩個反向斜三角，造成畫面五光十色恍動感覺。〈西48街〉上，女子的高帽像個燈罩，高級皮包長手套，領子環帶緊扣，而雙乳兩臂裸露，前景與背景僅紅黃兩色上下分立，好似女子端坐櫃台前等生意。

〈紐約都會IV〉畫一女馴馬師或馬球師，隆胸豹衣、鴨嘴帽、繫帶長靴，紅衣胖男孩聽其斥喝指訓，這些都繪於一九六四年，都是高一七七公分的大畫，色彩平塗中現玲瓏，特別〈紐約都會IV〉一畫色彩對比豐美異常。

〈雙重像〉(56頁) 是同一女子造型以不同的色彩繪出。等同側面的頭飾、眼罩與衣飾，一尾蛇纏在胸乳間，咬出缺口如新月的蘋果在肩上。林德涅自己說，這聲勢凌人的女性是暗示當代藝術大贊助者佩琪‧古根漢（Peggy Guggenheim）女士，然此畫完成前的二十年，佩琪‧古根漢已離開紐約，長住威尼斯。這樣的側面像讓人想到文藝復興時代的人物。作此畫的同一年，一九六五年另一傑作〈迪士尼樂園〉(58頁) 這兩米餘高的大畫，一個超體積的玩偶式女子造型，站在一座遊戲機器前，鴨嘴帽、迷你裙、戴手套的一手持金屬棒，像是迪士尼樂園帶領孩童遊戲的導遊員。但是她另一手拿起球形棒棒糖，舌頭舔者，兩個小乳峰露出，兩腿間鸚鵡探頭，又像是不很正經的女子。當然林德涅畫女人免不了性暗示，孩童遊樂的迪士尼園中的人物亦不能免。Disney 的一行字在她的跨下 Land 分立在兩小腿左右。

一九六六年所繪〈冰淇淋〉(59頁)、〈哈囉〉(60頁)、〈安琪兒在我身〉都是女子單獨一人造像的大畫。〈冰淇淋〉— ICE 的字母寫在畫中央，像是「LOVE」少了一個「V」字。菱形框中，戴奇異眼鏡，著五色條紋長襪的年輕女子張口舌舔冰淇淋，腰間一個印第安人頭的星條旗上的星，道說了美國女子之性渴望。〈哈囉〉畫中的女

林德涅　**獨自玩牌**　1973　油畫　180×200cm

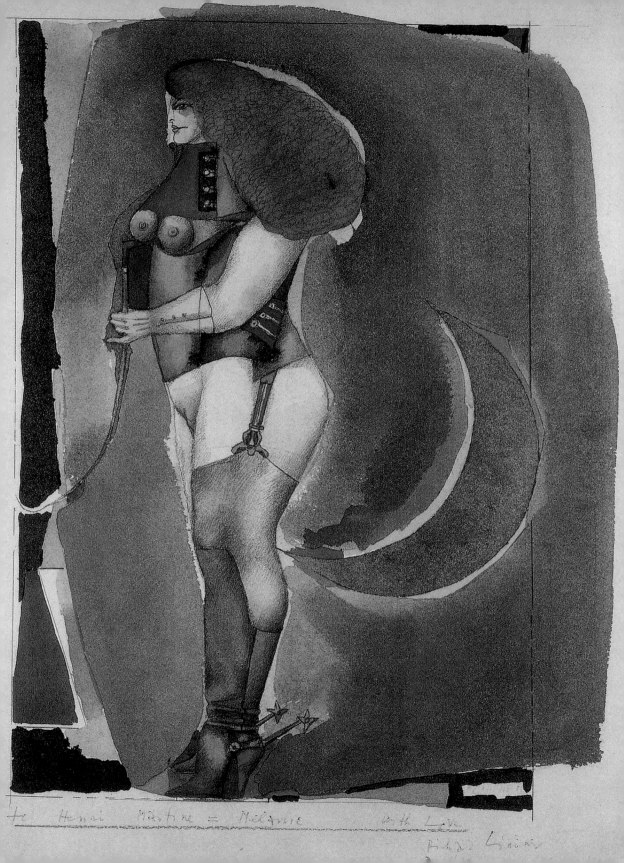

To Henri Matisse = Melanie With Love

Richard Lindner

子打電話，許是在談性的交易，她右側邊一鸚鵡與腰腿間的一個靶子，都是暗示。此畫之奇妙在於女子坐墊懸空，人物有浮升感，又背景全面深暗，僅畫右緣一道絳紅邊，可看出畫家構圖設色之巧。〈安琪兒在我身〉的金髮藍眼罩紅唇女郎，全身盔甲、金屬高領、寬腰帶、皮手套，全幅配備像個女武士，卻露出雙乳房與陰戶，安琪兒在其身即是這個意思。同年所繪〈電話〉男女分隔在電話亭中，各舉聽筒談笑，女子比男子高大顯其優勢。接著林德涅畫〈搖滾樂歌手〉，可能是披頭樂團之一員，身前一只與身同大的吉他，一邊古典造型，一邊金屬電鈕。歌手穿著黑皮背心、彩紋套衣，背景如光芒射照，喻搖滾樂演奏，聲光四放。

　　錯綜複雜的構圖自此從林德涅的作品中消失。一九六四年以後的作品，畫家轉為喜愛光滑明亮、簡單又清楚明白的圖形。通常在一個平面空間描繪一兩個人物，由炫麗的顏色呈出，半透明感覺的油料完全填滿，畫家的語言似乎保持一個應用美術製圖員的，相當像是同時代的硬邊畫家技巧，他避免在完成的油畫上留下畫筆的刷痕或肌理描繪痕跡，與盛勢當頭的抽象表現主義者大異其趣。

　　過去女子束身衣的描繪漸轉為創意用之不竭的他種色情服裝的寫繪。曾身為商業製圖員，從事廣告繪圖的林德涅一定深知吸引群眾的技巧，特別是性暗示在視覺上的搶眼和心理上的催促。正因為性可以商業化，可以推波助瀾商品的銷路，作為藝術家的林德涅又必得將繪畫作超越處理，他讓他的女人十分挑逗又冷靜，豔幟高張又武裝配備，引人垂涎又現凌然不可侵犯之勢。

瑪麗蓮・夢露

　　林德涅的女子畫最叫人注意的是他的〈瑪麗蓮在此〉。在紐約街頭，女子給他靈感之後，他轉向美國大眾文化裡探尋可引為圖像的主題，〈迪士尼樂園〉在前，〈瑪麗蓮在此〉於後。一九六〇年代美國文化與四十年前的德國柏林文化有略同之處，如性的公開追逐

林德涅　**路德維格二世的雙重像**　1974　油畫　221×170.2cm
林德涅　**SPOIETO**　1974　紙上水彩、墨水、鉛筆畫　1974年（右頁圖）

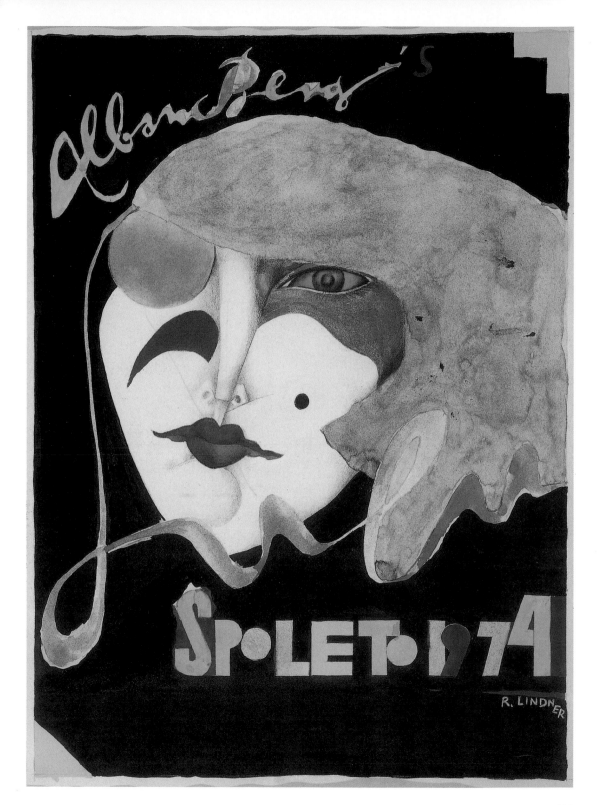

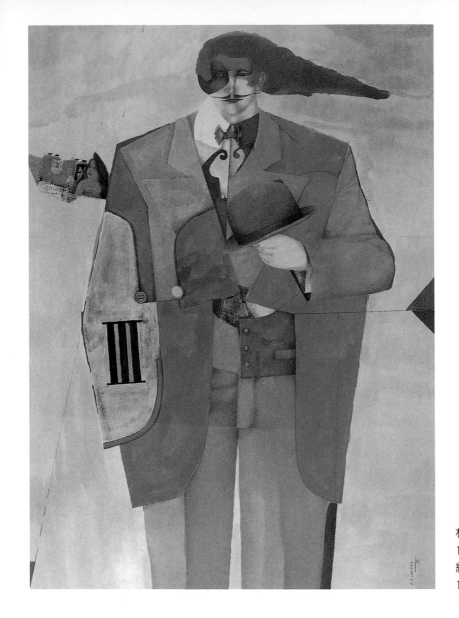

林德涅　**紐約來信**
1974
紙上鉛筆、水彩、剪貼
125×90cm

和性別認同的顛倒錯置，混淆著青春的精力和角落心態。柏林曾製造出一個浪蕩典型的新女子，如出自音樂咖啡廳的莎莉‧鮑爾。美國也相似地製造一個性的偶像：瑪麗蓮‧夢露。一個你鄰家的女孩剎眼間轉爲好萊塢的大明星，絕妙的性的天后。

　　一九六七年，瑪麗蓮‧夢露死後的五年，林德涅以水彩、石墨及剪貼綜合出一幅名爲〈瑪麗蓮在此〉的紙上作業。這個以紫色爲

主調的女子，造型拼合了其餘鮮豔色彩和畫報雜誌上剪下的片斷圖片和字，突顯在墨黑的底色上，顯示高度的藝術感。紫色女體頭部上，有一金髮，女子的半截頭像，應是畫報出現的瑪麗蓮，畫中以三種印刷字體打出「MARILYN WAS here」，而兩種形式的美國國旗圖樣貼在人身左右，言說了瑪麗蓮與美國的關係。較後，在同一年中，林德涅以油料繪出同樣標題〈瑪麗蓮在此〉的油畫，半爲黑色半爲透明彩的女體，玻璃絲襪、吊帶襪、三角褲、束腹、黑長手套、裸露的乳房，顯示了瑪麗蓮的性感與神祕，腰身左側是類似靶子的圖案，更暗示瑪麗蓮是性的矢標。幾何面分隔的背景上，現出漂亮的花押體字「MM」～即「Marilyn Monroe」。

紐約席德尼・賈尼斯畫廊在這一年籌辦了一個紀念瑪麗蓮・夢露的展覽。包括幾名當時的普普畫家，如沃荷（Warhol）、羅森貴斯特（James Rosenquist）、魏塞爾曼（Tom Wesselmann）和英國的布列克（Peter Blake）、漢彌爾頓（Richard Hamilton）、瓊斯（Allen Jones）以及義大利的巴歐洛齊（Edvardo Paolozzi）等人都參加，另外尚有一件超現實大家達利的作品，一件羅特拉（Mimo Rotella）的反剪貼，還有杜庫寧（William de kooning）一九五四年所作〈瑪麗蓮・夢露〉，那是年輕的美國女孩，閃爍的眼睛，微笑的嘴唇，以快截的筆刷畫出。林德涅的油畫〈瑪麗蓮在此〉即參加這次展覽，爲此他還特別寫了幾行字辭巧接的詩句：

微笑的酥胸

公開的雙唇

限時專送

好萊塢

步履蹣跚

巡邏者的散步

夜安琪

黑色的出口

紫色平安

可能

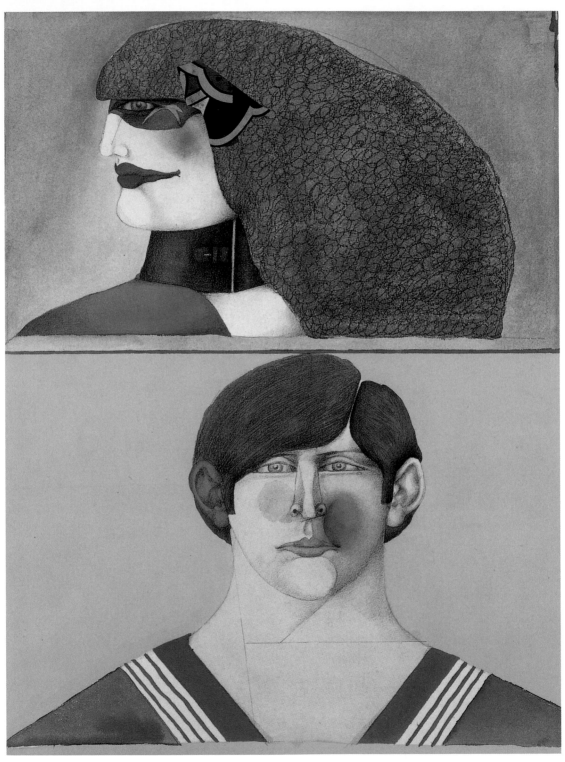

林德涅　**側面與正面像**　1975　紙上鉛筆、水彩、剪貼　76.8×56.9cm

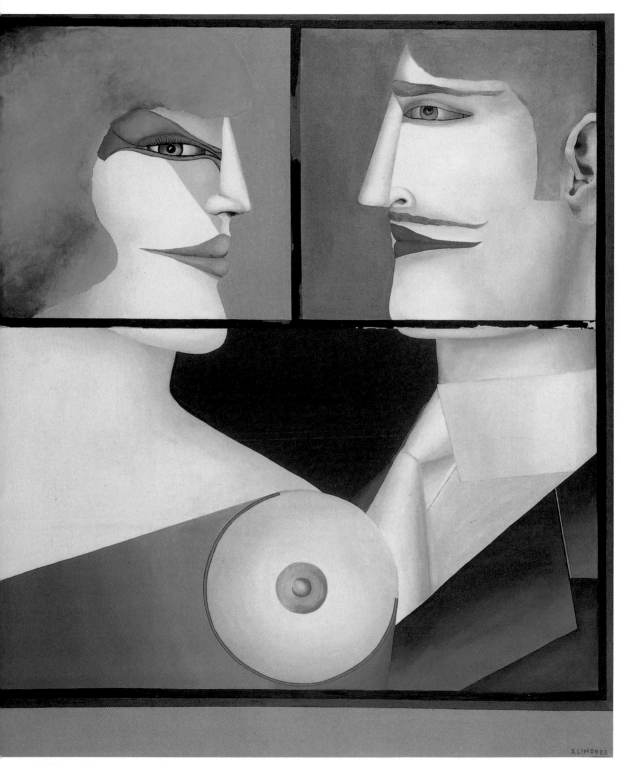

林德涅　**後窗**　1976　油畫　200×160cm

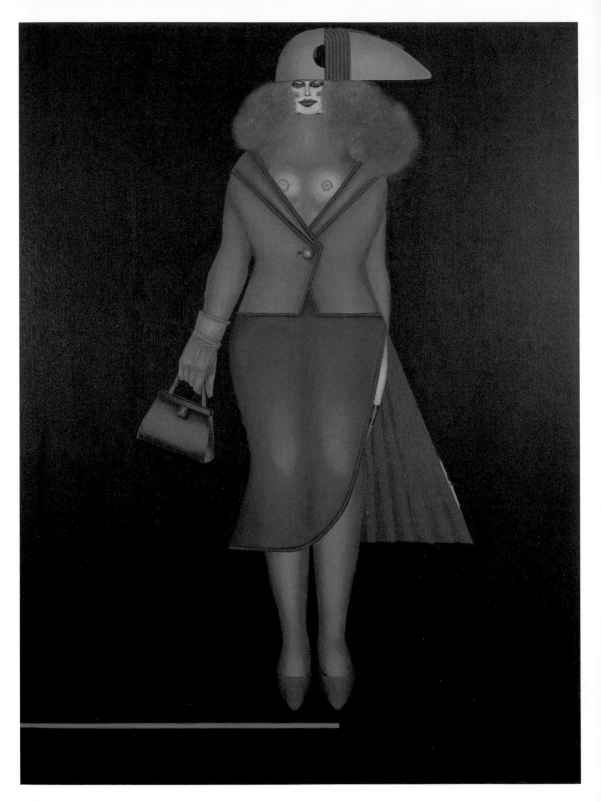

在這一九六七年，林德涅活動十分活躍，在全美國參加了十餘團體展覽，在德國，史篤加的一個出版社爲他印行了一套「瑪麗蓮在此」的石版畫，包括十七幀石版。

圖見73頁

一九六七年除了整套紙上作業的「瑪麗蓮在此」外，林德涅尚有多幅傑出的水彩鉛筆畫。〈男人和鸚鵡〉，畫一巨型男子，頭十分小，身子巨大頂天立地的樣子，手臂上棲立彩色鸚鵡，身後一小面裸體女子的照片。此男子的頭臉、帽子、領帶和襯衫套裝背心以及鞋子，充滿了林德涅色彩的玄想，有人注意林德涅不僅在廣告設計，在油畫創作上已顯露充分的才華，他也應該可以成爲一位十分傑出的服裝設計師。同年所繪〈限於成人〉的水彩是十分獨特的構圖，只畫一隻女人的腳著高跟鞋獨立，由腳跟和小腿肚看，她似乎著無後跟的高跟鞋，若由前看，則是長統靴的繫帶與整齊的小圓洞不見膝蓋，一個方箱中有圓形，中央甚似按紐，卻是乳房的造型，上面像是停車場的收銀機器的投幣孔，寫著「ADULTS-ONLY」～「限於成人」可說喻意十足。

圖見74頁

接下來的兩年，鉛筆水彩畫〈上城〉中的歐普眼鏡框的女子，乳房一邊有著鴿鳥羽翅的衣飾，似欲振羽帶乳房飛去。〈第五街〉畫警察與鴇母。〈詩人〉畫寫詩者阿倫‧金斯布格。〈城外人〉是一對來看紐約自由女神的城外夫婦，男子抽雪茄，女子微笑，兩人狀甚愉快。幾幅〈無題〉都有雋永的暗示。「SHOOT I, SHOOT II, SHOOT III」是三幅連作，畫一個男子的三面立姿。〈三和一〉若中古聖像構圖，標題混合著英文與德文「Three Und」（ONE字省略），三個男人和一個女人的意思。頭部臉部鉛筆描繪十分精細，顯示林德涅的素描工夫。〈吻〉畫一男一女貼頰而吻，十分純情。這一九六九年，林德涅有了新的美好的愛情。

圖75～79頁

圖見81頁

圖見84頁

七〇年代巴黎紐約所繪

林德涅 **出獵** 1976
油畫 204×153cm
（左頁圖）

六十八、九歲時的林德涅再找到美妙的愛情，對方叫德尼斯‧柯帕曼，一個芳齡二十餘的法國年輕女子，她美貌異常像古代埃及

119

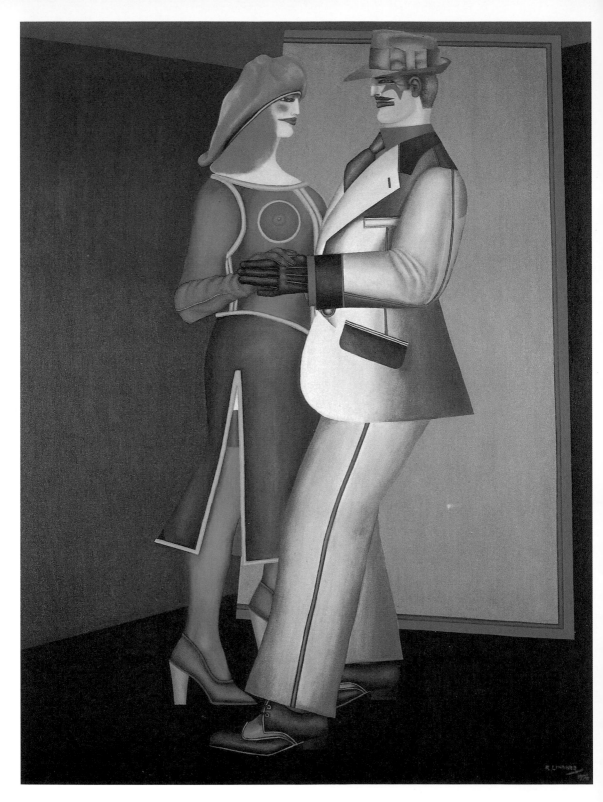

皇后納芙蒂蒂，又靈敏點慧，如一個長翅膀的天使。她自美術學院出來，從巴黎來到紐約。兩人對藝術的同好，天性上的喜趣幽默，讓他們一見互爲鍾情，旋即締結良緣，正式結婚。自此他們的生活在曼哈坦與巴黎聖日耳曼區之間。林德涅在紐約定居，三十年後又將一半的時間放在巴黎渡過。德尼斯常回法國探望雙親，林德涅跟著到巴黎渡假作畫。

林德涅夫婦先在巴黎第六區費爾斯坦貝格方場買到一個公寓，這原是相當布爾喬亞規格的沙龍和居室，林德涅把它改造成一大片空間，臥房、客廳、工作室都在一起，整個漆成白色，據說潔淨無比，連地上也看不到任何顏料的痕跡。在這個費爾斯坦貝格方場的工作室中，像在其他地方一樣，林德涅常套上一條藍色的圍裙作畫，每晚工作畢，他總清洗畫筆，讓第二天再用時像是新的。較後他們在附近的聖父街找到另一個公寓，德尼斯精心佈置打點。林德涅自三月到九月在巴黎的這個工作室渡過，其餘時間常回紐約，他後來解釋說：「我必須時時回來充電，實際上，所有我的草圖是在紐約作的，所有我繪畫的想法是來自此，然後我回到巴黎從事繪作。」林德涅曾爲了一個繪畫的意念三天之內巴黎紐約兩頭來回跑。他說巴黎是一個十九世紀的城市，紐約是二十世紀的都會，而他表現的是二十世紀都會的人物。

漸漸地，二十世紀都會人物的繪畫，更受到歐洲人歡迎。林德涅在一九六〇年代時對紐約藝術圈還覺親切，七〇年代開始就漸不甚滿意，雖然美國知名的評論家阿須同（Dore Ashton）和克拉梅（Hilton Kramer）在一九七〇年和一九七五年分別出版了關於他作品的專論，但林德涅覺得此時的美國並不甚了解他的藝術。在多元發展的七〇年代，普普藝術和具象不再是紐約藝術潮流的中心。林德涅離開柯提爾暨埃克斯壯畫廊，他較常在美國之外展覽，他發現他那有象徵意義的藝術在歐洲比在美國有更多人欣賞。一九七八年他向友人談說：「我十年來沒有在紐約展出，因爲在歐洲我有幾個回顧展，也因爲我想把自己從紐約的藝術舞台移出去，我在美國從來沒有遭到什麼壞批評，但我似乎沒有真正地受到認識。藝術界和美術館從來不知道把我放在那裡。在歐洲，我的作品掛在最好的

林德涅　**兩個人**
1976-77　油畫
203×153cm
（左頁圖）

121

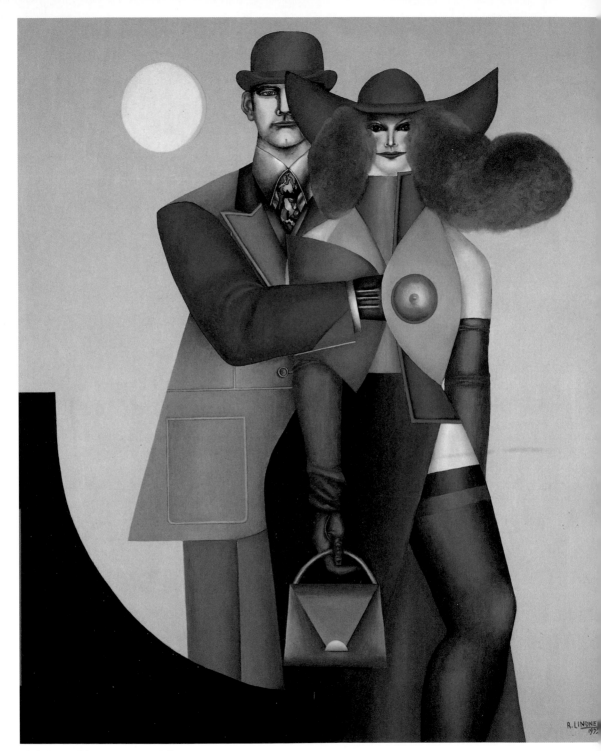

林德涅　**一對**　1976-77　油畫　204×178cm
林德涅　**接觸**　1977　油畫　203.2×137.5cm（右頁圖）

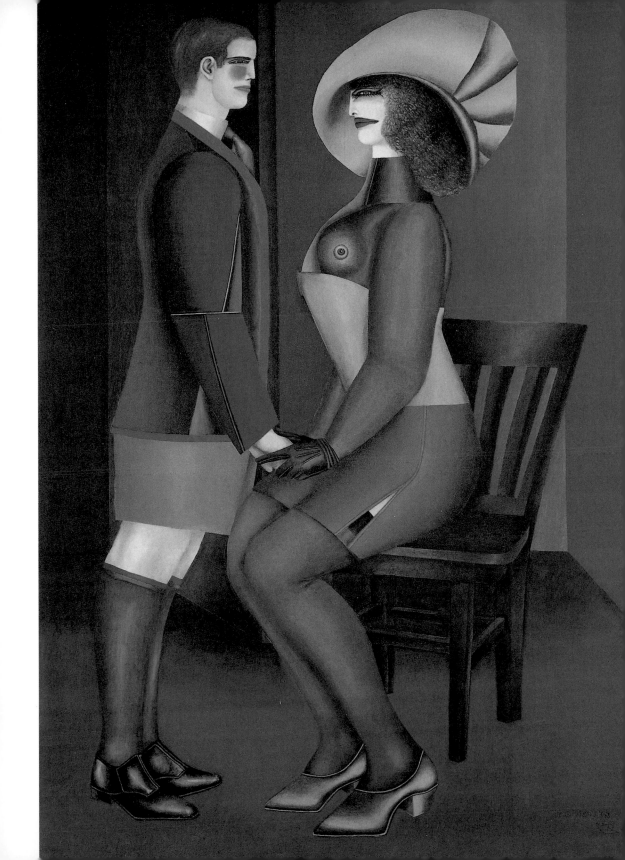

美術館中，那裡情況沒有那麼混淆。」不過，林德涅還是坦承說：
「我的所有繪畫想法來自我在這裡（指紐約）看到的。」

　　總還是畫他從他住的曼哈坦區的第六十九街333號的公寓中看
下來的，那是他自一九六四年搬進去住的，不過在畫他的所見市
街景況時，他總是想像加添他曾看到的馬戲班動物表演的種種。
一九七一年畫的〈後窗〉一俊男窺視正在解衣女子，他身披虎紋外
套，手拿馴獸的杖子，活像一個馬戲班的領班。同樣地同年畫的
〈謝謝你〉中女子長靴、套服短裙、禮帽、手持短杖，也像一個馴 圖見100頁
獸師，她正調教鸚鵡說「謝謝」（Thank You）這個字詞以刻印體
寫在畫上。

　　自畫家的工作室窗口往下看，F.B.I警察總部的警車來來去去。
就在路的一邊林德涅常看到被警察逮捕扣上手銬的人。林德涅對犯
罪的人似乎懷有好感，他說：「成為罪犯與為善者同樣是人間之
情……，犯罪是一椿藝術，藝術家向來了解罪犯，他把罪犯裝扮得
十分光鮮漂亮。裁剪奇特的套裝，袖口裝飾與背心近色，紐扣則有
不同色彩，領帶是幾何體圖紋，加上兩個新月形的飾物。雖皮手套
的雙手被手銬扣住，暗彩呢帽下，化上妝的白臉，還略露微笑。林
德涅人物的臉常帶微笑狀，是因為他常把眼部與嘴部拉長並加上奇
巧化妝，顯出嫵媚喜感。罪犯背肩後一塊豹皮，暗示與慓悍女子有
所瓜葛或勾當，背景中央一邊排有四個「○」字，或是警車上的號
碼，另一邊紫和白色斜向條紋應是街上斑馬線之意指。這就是林德 圖見104、105、106頁
涅從他的公寓畫室看下來所繪的〈FBI在東69街上〉（或簡稱〈東
69街〉）一九七二年所繪。接下來的畫中動物或馬戲的象徵圖形轉
為撲克牌的符號。一九七三年的數幅長或寬達兩公尺的大畫：〈馬
戲、馬戲〉、〈梅花王牌〉、〈獨自玩牌〉等畫都有撲克牌的圖
形。〈馬戲、馬戲〉畫中並沒有馬戲表演，一個一邊乳房轉成靶子
圓標的豐滿女子，在兩個男子間下賭注，一人綠襯衫紫領結現形，
另一只是戴帽刁煙斗剪影，林德涅經常抽煙斗，刁煙斗抽雪茄的男
子數度出現畫中。〈梅花王牌〉，一男一女在賭桌前，男子摘下禮
帽準備牌局，但遇到美豔女子持梅花王牌，自己的鑽石王牌唯有被
毀之運。男人遇到女人只落得金錢損失。〈獨自玩牌〉，畫一女子 圖見109頁

藝術家雜誌社　收

100　台北市重慶南路一段147號6樓

6F, No.147, Sec.1, Chung-Ching S. Rd., Taipei, Taiwan, R.O.C.

Artist

姓　　名：＿＿＿＿＿＿＿＿　性別：男□ 女□ 年齡：＿＿＿＿

現在地址：＿＿＿＿＿＿＿＿＿＿＿＿＿＿＿＿＿＿＿＿＿＿＿

永久地址：＿＿＿＿＿＿＿＿＿＿＿＿＿＿＿＿＿＿＿＿＿＿＿

電　　話：日／＿＿＿＿＿＿＿＿　手機／＿＿＿＿＿＿＿＿

E-Mail：＿＿＿＿＿＿＿＿＿＿＿＿＿＿＿＿＿＿＿＿＿＿＿

在　　學：□ 學歷：＿＿＿＿＿＿＿　職業：＿＿＿＿＿＿＿

您是藝術家雜誌：□今訂戶　□曾經訂戶　□零購者　□非讀者

客戶服務專線：(02)23886715　E-Mail：**art.books@msa.hinet.net**

藝術家書友卡

感謝您購買本書，這一小張回函卡將建立
您與本社間的橋樑。我們將參考您的意見
，出版更好書，及提供您最新書訊和優
惠價格的依據，謝謝您填寫此卡並寄回。

1.您買的書名是：

2.您從何處得知本書：

□藝術家雜誌　□報章媒體　□廣告書訊　□逛書店　□親友介紹

□網站介紹　　□讀書會　　□其他

3.購買理由：

□作者知名度　□書名吸引　□實用需要　□親朋推薦　□封面吸引

□其他

4.購買地點：　　　　　　　　　　市（縣）　　　　　　　　　書店

□劃撥　　　　　□書展　　　　□網站線上

5.對本書意見：（請填代號1.滿意 2.尚可 3.再改進，請提供建議）

□內容　　　　□封面　　　　□編排　　　　□價格　　　　□紙張

□其他建議

6.您希望本社未來出版？（可複選）

□世界名畫家　　□中國名畫家　　□著名畫派畫論　　□藝術欣賞

□美術行政　　　□建築藝術　　　□公共藝術　　　　□美術設計

□繪畫技法　　　□宗教美術　　　□陶瓷藝術　　　　□文物收藏

□兒童美育　　　□民間藝術　　　□文化資產　　　　□藝術評論

□文化旅遊

您推薦　　　　　　　　　　作者 或　　　　　　　　　　類書籍

7.您對本社叢書　□經常買　□初次買　□偶而買

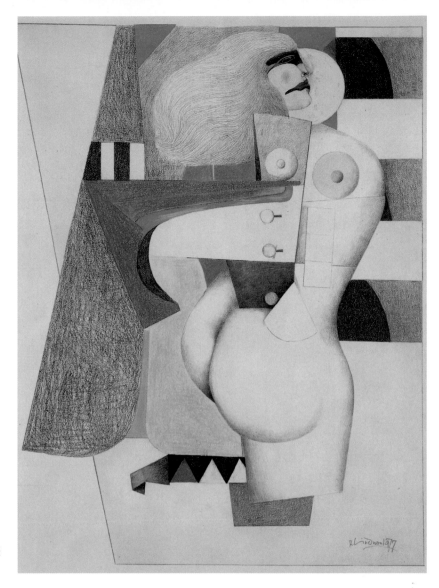

林德涅　**裸**　1977
紙上鉛筆、油粉彩筆
127×97cm

拿到鑽石王牌，財多而身寂寞，女子裸露的下部林德涅巧妙托出。

　　一九七○年代的畫，在男女並置的畫裡，二人互不關心的疏離感再而呈出。雖然再結婚，巴黎、紐約生活似乎美妙愉快，但林德涅還是說了一句話：「兩個人在一起，比一個人孤單，因為其中一個人會常感到無聊。」一九七○年的〈和夏娃〉的畫題應是〈亞當和夏娃〉之省略，夏娃胸乳中藏一蘋果，纏繞著她的蛇引誘她，要

圖見94頁 她去引誘亞當，這畫中亞當、夏娃都嫵媚甜蜜，但是他們背後是兩

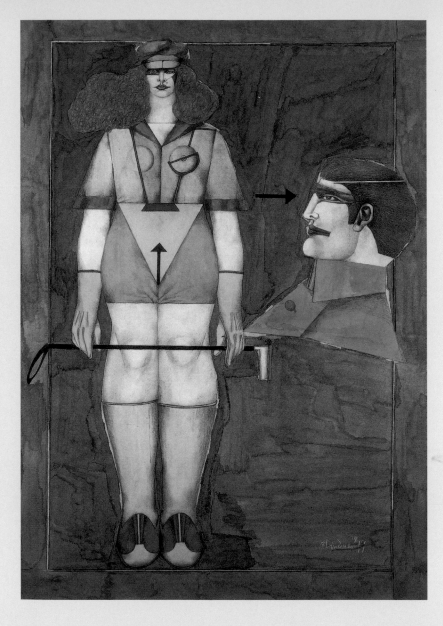

林德涅　**執鞭女人**
1977
紙上水彩、鉛筆畫
126×94.3cm

個畫框似的圖形，好像他們各自從兩個世界裡走來。同年所繪〈女
人〉，盔甲鐵腰帶細摺裙露出三角褲的美妙，女子前方浮出一金髮
男子的頭，二人身體似乎疊合，卻各有自己的視角和視線，兩人心
靈是分開的，只有忠狗是他們沉默的見證。隔年，一九七一年〈一
對〉，盛裝似戴半截面具的男女挺胸相對，卻像是兩個機器人冷冷
碰面，兩片不同的背景隔開，個人的眼睛中含藏自己的方向。〈兩　　圖見122頁

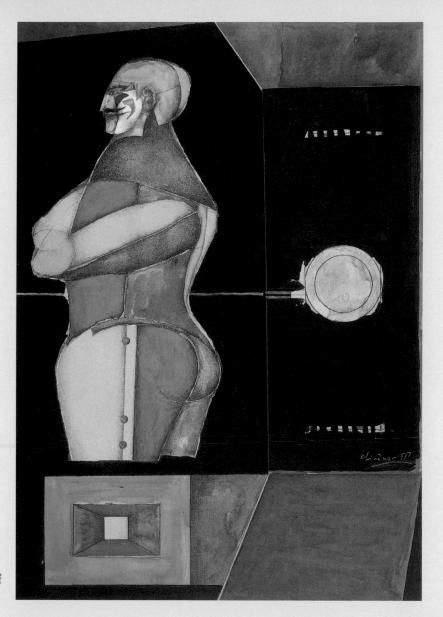

林德涅　**馬戲**　1977
紙上水彩、墨水、鉛筆畫
125.5×95cm

個人〉繪於一九七六至七七年，男女關係似較諧和，二人共舞，腳
步合拍。同年所繪又名〈一對〉的畫，有月亮的夜晚街頭，男子對
女子有所追求，女子的帽型、髮型與露胸給人非非之感。再來的
〈接觸〉則是不對等的男女關係，中年女子拉著少年的手，有所企
圖。

　　一九七八年四月六日理查・林德涅在紐約席德尼・賈尼斯畫廊

圖見120頁

圖見122頁

展出一年前他在巴黎馬格特畫廊所展覽的作品。開幕式十天以後的一個晚上，也是好友史坦貝格回顧展揭幕式之後，他從外面回到寓所，心臟突然停止跳動而去逝，享年七十七歲。林德涅的最後一幅畫留在畫架上，沒有題名，一個羅莉塔式的女孩和一個男子的側面，他似乎回到早期繪畫的一些非非之想，如同一九七四年他曾再繪〈路德維格二世的雙重像〉，他再次回想，年輕時代他仰慕的巴伐利亞王。

圖見112頁

三個人談理查・林德涅

「某些人生來就有一個老人的眼光，有些人死的時候是帶著孩童樣子的。理查・林德涅就是這兩種人的結合。

他對知識十分貪婪，好奇心永不饜足，他有時是色情的偷窺者，這個他總坦白承認。

他煙斗握在手帶著嘲弄的微笑，他停在兩房間相隔的門縫偷偷看人。

他特別不忘說笑，很幽默。

他講到玩具是給大人的，他認為玩具不是給小孩的，他會送一個快拍照相機給一個小孩，他玩那是小孩的玩具。他總是送禮物給人，十分慷慨。

他喜歡狗，小貝貝，下午常去逛街，看時髦服裝店。」

——德尼斯・柯柏曼的姐妹安奴克・柯帕曼（Anouk-Kopelman）

「我和理查・林德涅常見面，在紐約或巴黎，他在聖父街的工作室接待我，然而我從來沒有看過他畫畫。他十分優雅溫暖，他認識他同時代的畫家和想找尋同伴的年輕畫家。……最後與林德涅一起是他去逝那個夜裡前的晚間，一九七八年，索爾・史坦貝格為他在紐約惠特尼美術館的回顧展揭幕，索爾和我要到棉花俱樂部消磨掉那個晚上，我們曾堅持要林德涅跟我們一起，還有其他歐洲來的

朋友，我們沒有說服他。他抱歉說他熟知哈林區和那裡好玩的地方，已經沒有興趣了，他寧願回家。他回到家中，坐在客廳電視前脫去他的領結，解開襯衫扣子，就這樣離人世。索爾‧史坦貝格寫信給阿都‧布齊時，談到林德涅的去世「死於七十七歲時的睡夢中沒有疾病，手術或其他折磨。」一九九九年我畫了一張尺幅很大的油畫〈理查‧林德涅逝世之日〉來紀念他……。」

——家埃都阿多‧阿羅佑（Eduardo Arroyo）

「這個人，他的魅力是蘊藉含蓄的，不太高，照片上看來腰背略寬，肢幹細瘦，臉龐因過去曾受驚過而保持不動聲色。圓圓的頭顱讓人想到賈克森‧帕洛克（Jackson Pollock）的禿頂。淡藍色的目光，細察深索，可能是提防不信任的。他雙手伶俐能拿捏，如少年的一雙要成為傑出鋼琴家的纖細又有力的手，又讓人看到在成人時對肌膚碰觸的熱情。感覺感官外，是肉慾享樂的追求，自年輕時起到成熟年齡。理查‧林德涅在暗地裡培養一種矜持的優雅，他舉止端莊，裁剪得很好的衣領，有時戴上與人隔絕的暗色眼鏡強調了一個不帶行李的色情偷窺者的身分，隱名埋姓，無所忌諱。聲音低沉有節制，沒有故作虛假羞怯，一種強烈日耳曼人的男性音色，話語流暢，發音咬字像一首德國的狂想曲，字彙相當豐富，但對他微妙多變的思想似乎有限。在某些訪談中，他十分清楚地分析了他移民的情況，他和他出生地德國的關係，他猶太人的血統，與巴黎的維繫，還有他發現的新國家美國。小心剝解這集體記憶，開向所有的可能性，他投身向未來，自認生得太晚，在兩個世代中撕裂。極端的現代性觸到他感覺深處：行動繪畫和抽象表現派，普普藝術或阿倫‧卡帕羅（Alan Kaprow）的偶發藝術，而他自己訴求為最初原意的硬邊主義者。現時事件中：越南戰爭的傷痕，杜魯門‧卡波特（Truman Capote，星際小說：《冷血》作者）的刻意殘暴，柏林圍牆的築建，約翰‧甘迺迪總統的被刺，百老匯大道上瑪西大百貨公司的櫥窗擺設，康尼島上狂歡的烏煙瘴氣，這些都烙印著他。林德涅吸吮這種美國精力，這個馬塞爾‧杜象將之轉化為一盤棋戲，那是知性上的成功範例。在一九六○年代的藝術圈中，林德涅

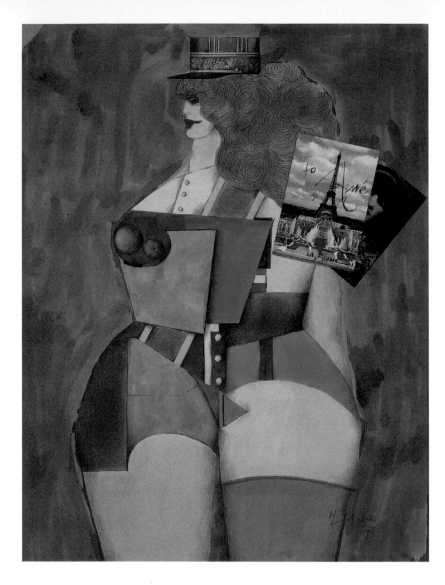

林德涅
無題（或「給愛梅」）
1977
紙上鉛筆、水彩、剪貼
65×50cm

肯定地深繫著美國的這塊土地與人民。如果他提出他的前輩柯爾達
（Calder）、杜象，他也承認他的後繼者傑克森‧帕洛克、安迪‧
沃荷、克雷‧歐登伯格（Claes Oldenburg）。然而在他潔淨無瑕的
工作室中，在一次一九六五年十月十一月間約翰‧瓊斯所紀錄而沒
有發表的與他的訪談中（華盛頓DC，美國藝術檔案）他說出了他
的孤獨是一種特權，而他的無心像是馬達：「當我做出我是什麼的
藝術，我就是藝術，我做出藝術」

——藝評家丹尼爾‧馬榭索（Daniel Marchesseau）

理查・林德涅
水彩、鉛筆、粉彩作品欣賞

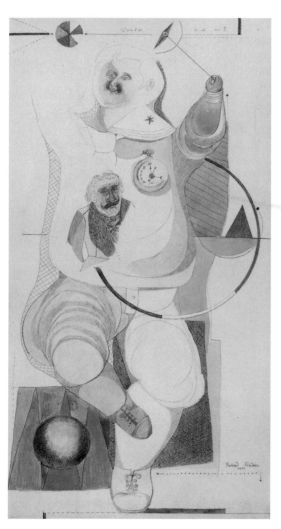

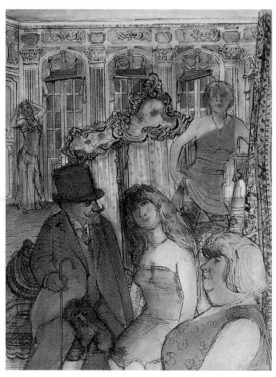

林德涅　**無題**　1938　紙上墨水、水彩畫
66.4×48.2cm

林德涅　**神奇孩童・第10號**　1951　紙上水彩
66×33cm

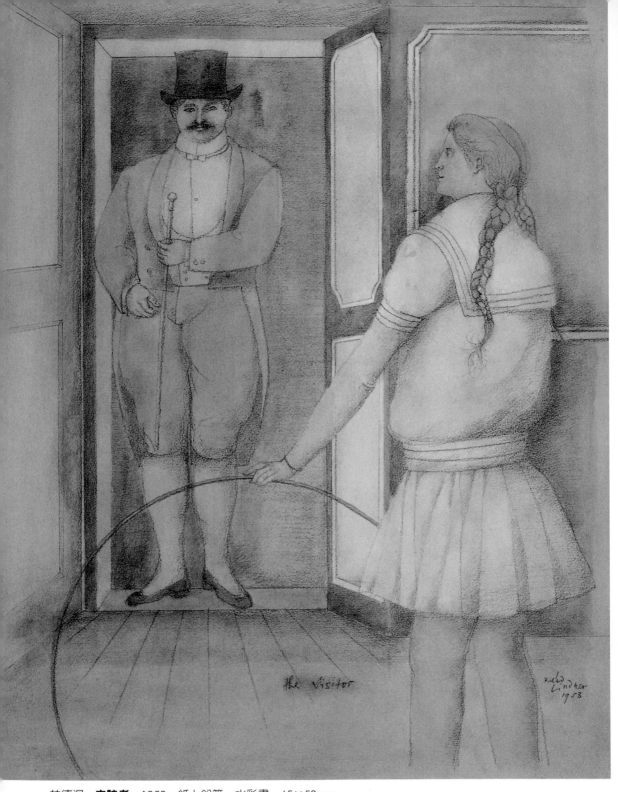

林德涅　**來訪者**　1953　紙上鉛筆、水彩畫　65×50cm

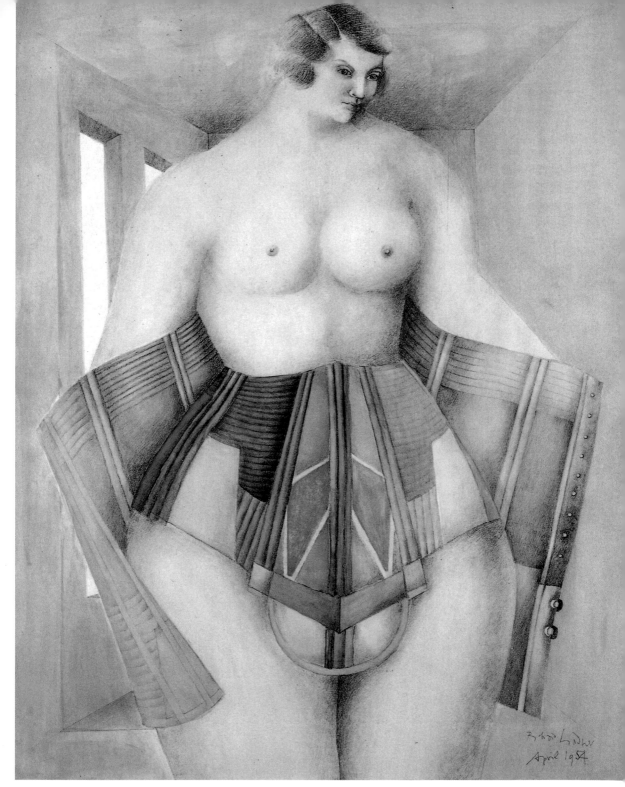

林德涅　**束身衣女子**　1954　紙上鉛筆、彩筆、水彩畫　72.4×57.1cm

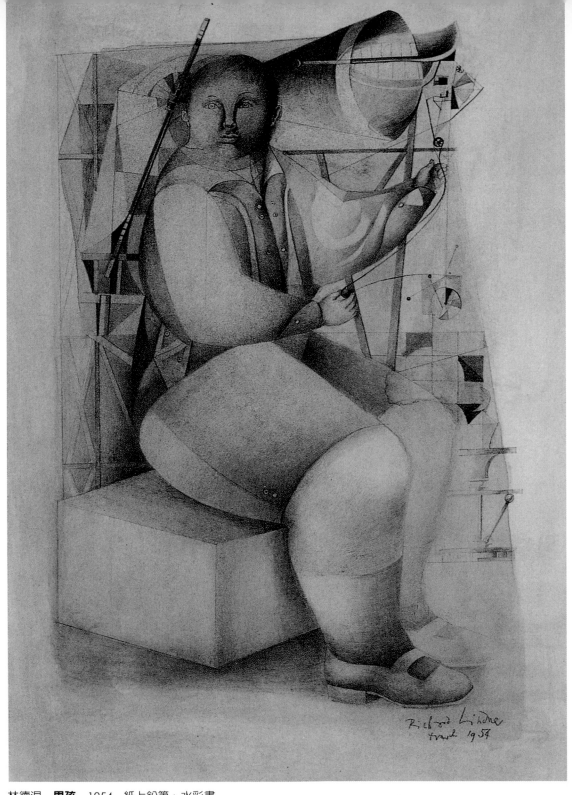

林德涅　**男孩**　1954　紙上鉛筆、水彩畫

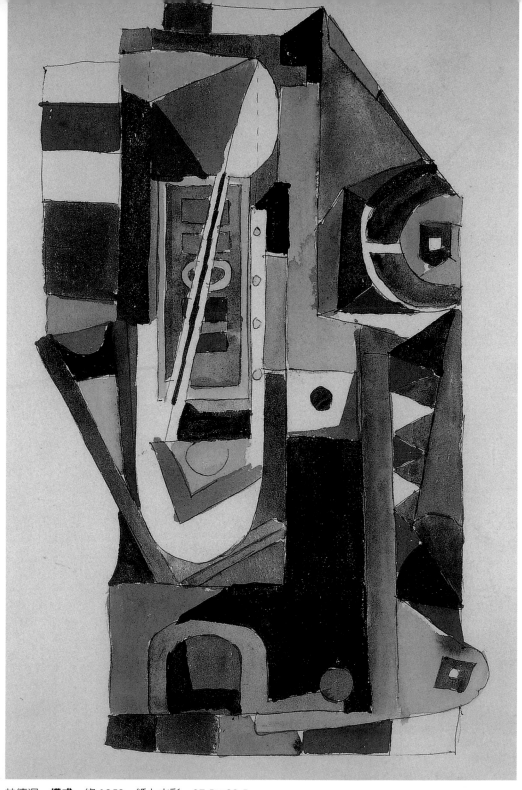

林德涅　**構成**　約 1958　紙上水彩　37.5×28.5cm

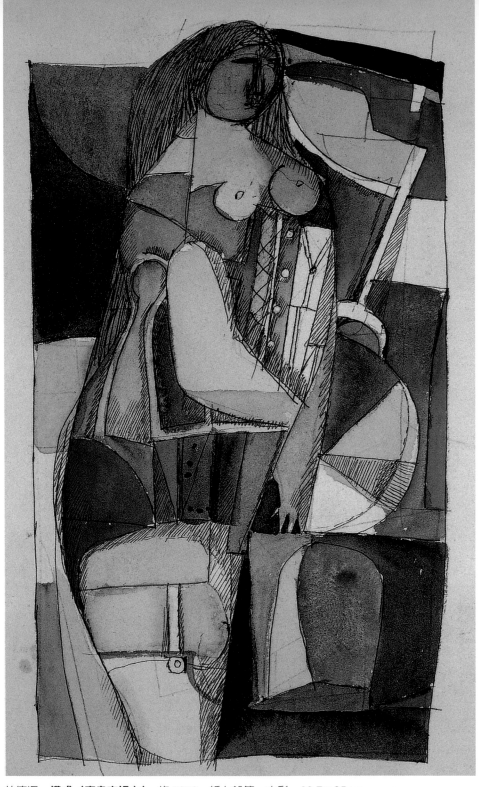

林德涅　**構成（束身衣婦女）**　約 1958　紙上鉛筆、水彩　38.7×25cm

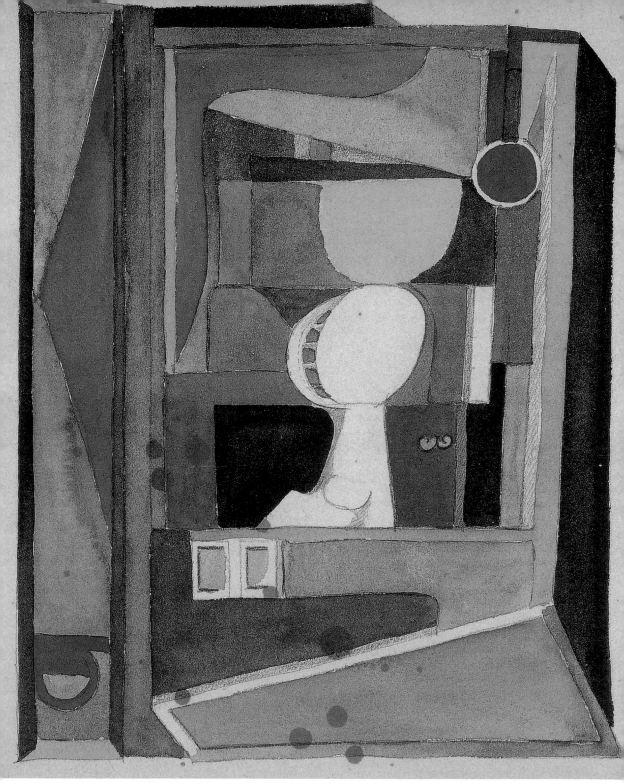

林德涅　**構成**　約 1958　紙上水彩、鉛筆　32.5×26.1cm

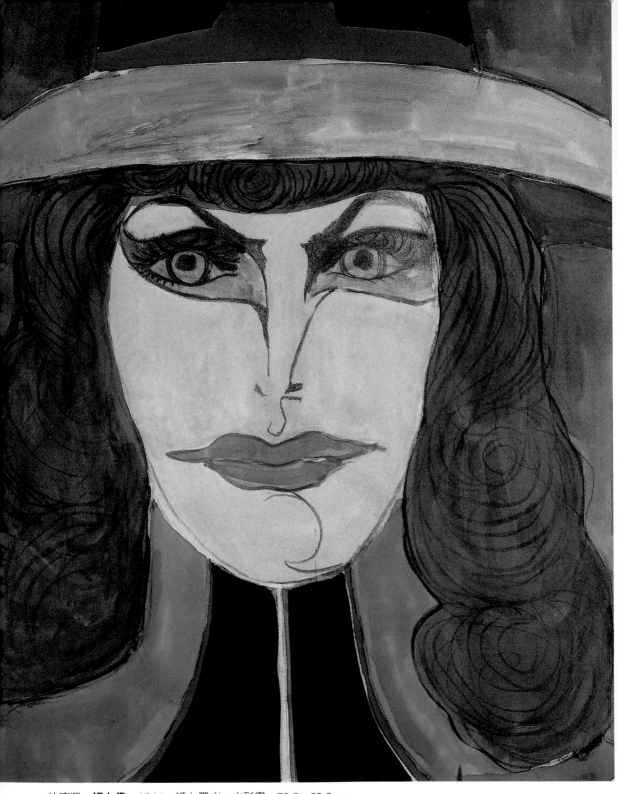

林德涅　**婦女像**　1964　紙上墨水、水彩畫　73.5×58.2cm

林德涅　**構成**　1961　紙上墨水、水粉畫　27×20.5cm

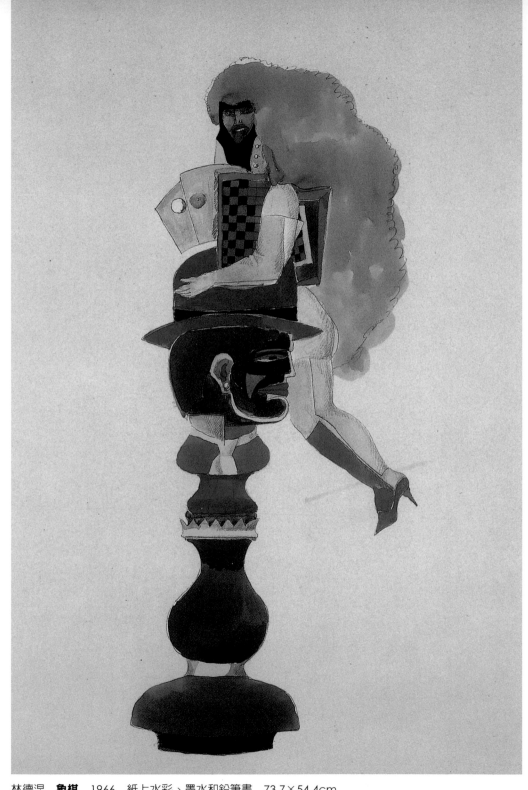

林德涅　**象棋**　1966　紙上水彩、墨水和鉛筆畫　73.7×54.4cm

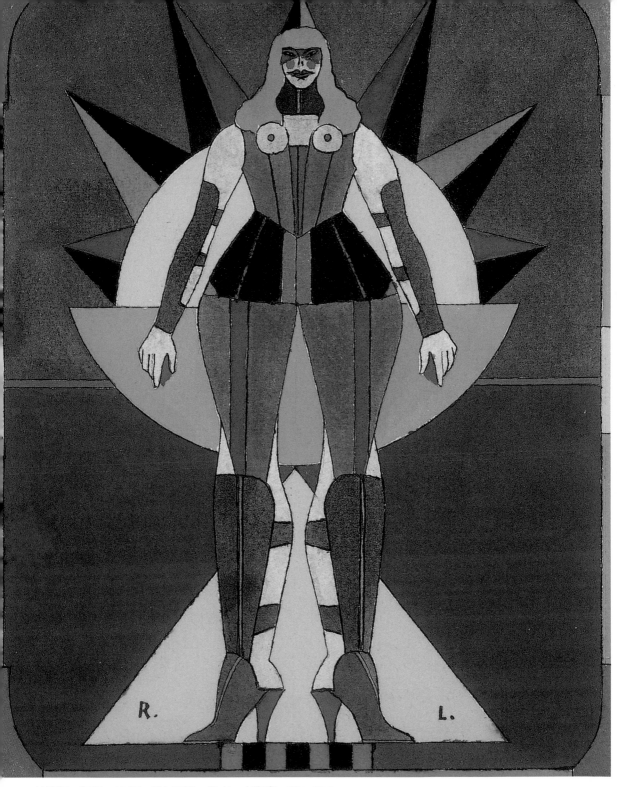

林德涅　**無題**　1967　紙上鉛筆、墨水、水彩畫　32×25.8cm

林德涅　**無題**　1967　紙上粉彩、鉛筆　71×50cm

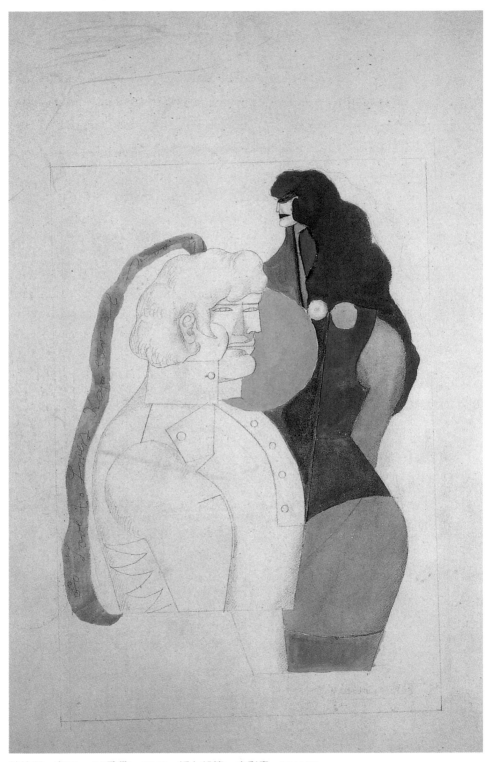

林德涅　**向 Brecht 致敬**　1968　紙上鉛筆、水彩畫　78×57cm

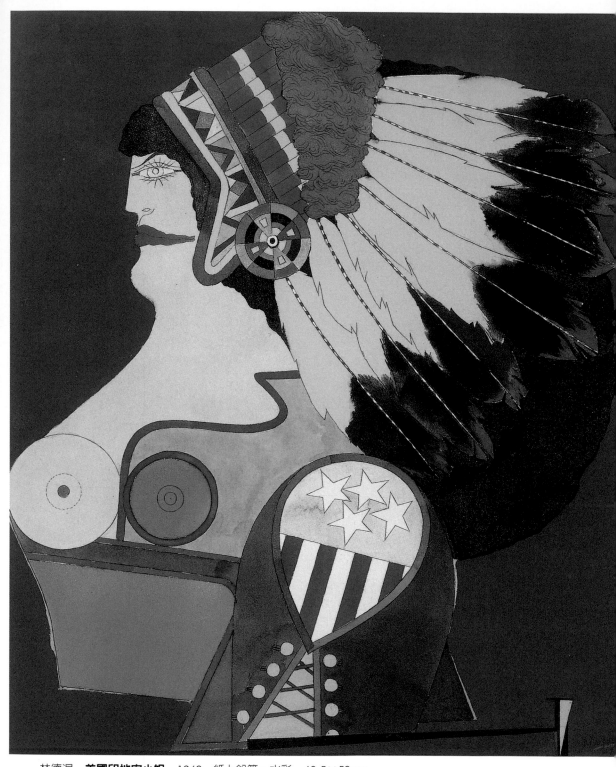

林德涅　**美國印地安小姐**　1969　紙上鉛筆、水彩　60.5×50cm

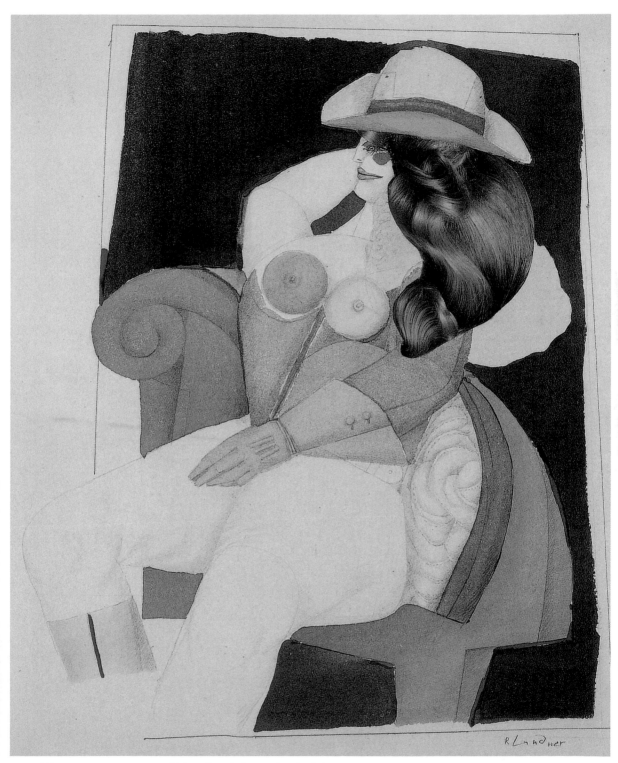

林德涅 **Arizona** 1975 紙上鉛筆、水彩、墨水、剪貼畫 55×41.4cm

理查・林德涅素描作品欣賞

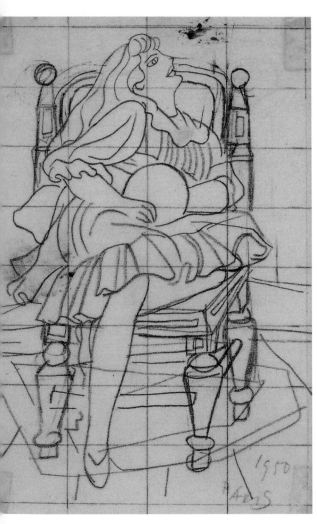

林德涅　**坐著少女**　1950　紙上鉛筆
16.4×11.1cm

林德涅　**向一隻貓致敬**　1950-52
紙上鉛筆　13.5×18.4cm

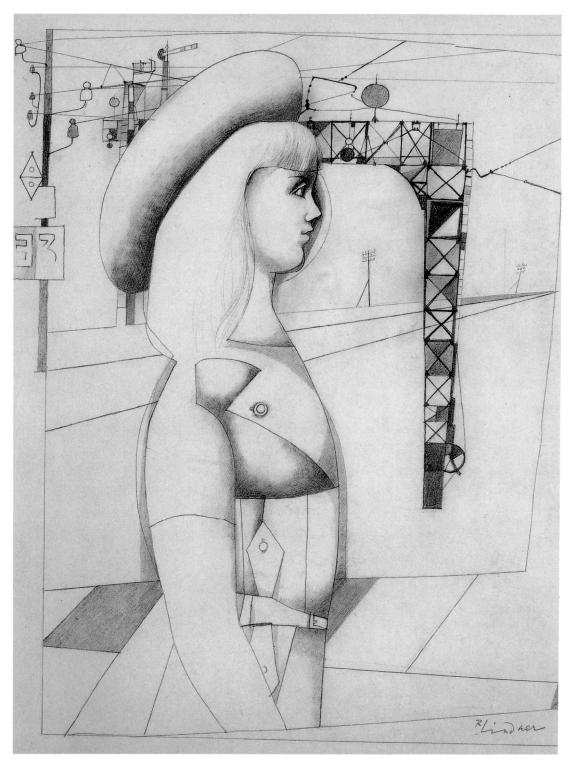

林德涅　**無題（畫家之妻）**　約 1952　紙上鉛筆　40.6×30.5cm

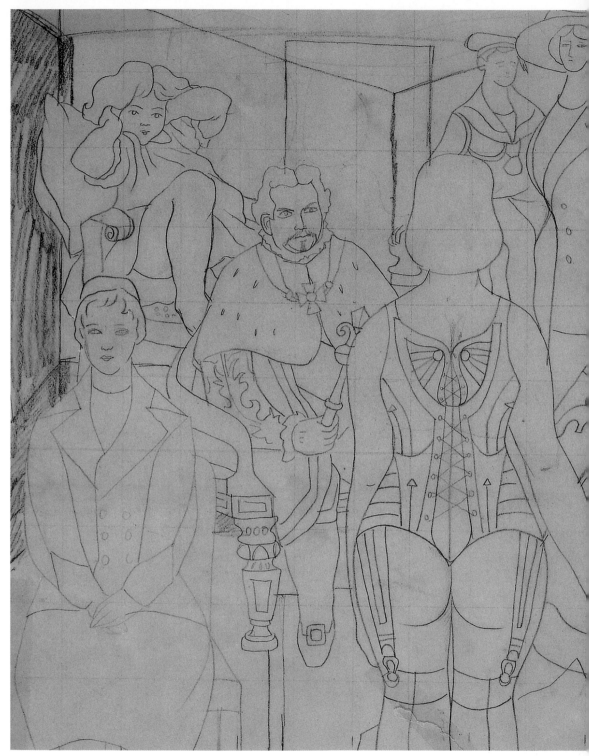

林德涅　**集會**　1953　半透明紙上黑、紅鉛筆　31.2×37.7cm

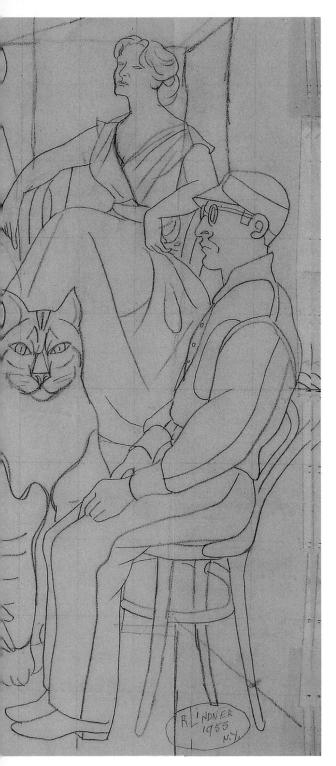

林德涅　**男孩**　草圖　1954

林德涅　**來訪者**　草圖　1953

149

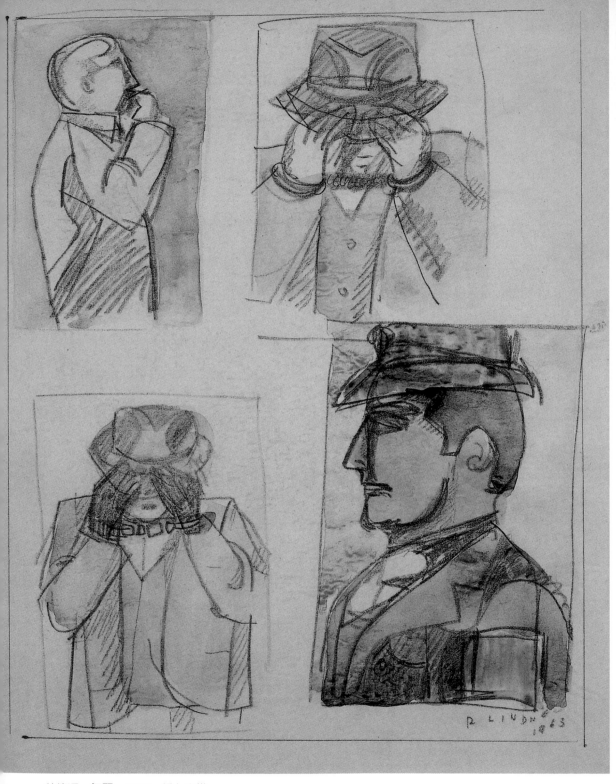

林德涅　**無題**　1963　紙上素描

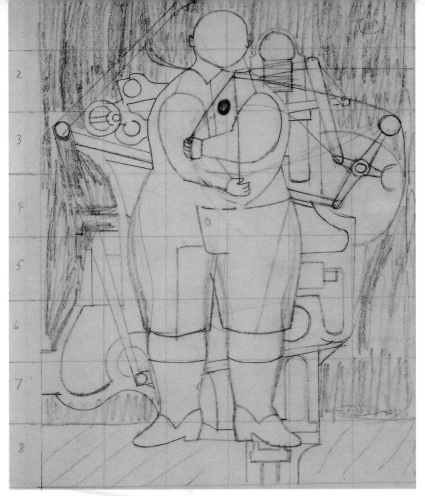

林德涅　**男孩與機器**　1954　紙上鉛筆　21.8×16.5cm

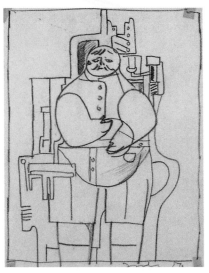

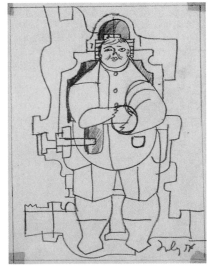

林德涅　**男孩和機器**　1954 年　　　　　林德涅　**男孩和機器**　1954 年

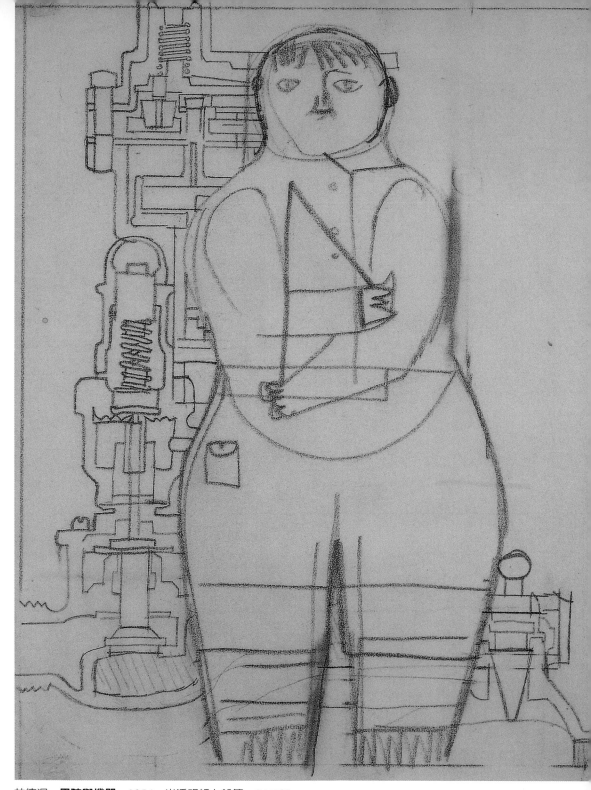

林德涅　**男孩與機器**　1954　半透明紙上鉛筆　26×21cm

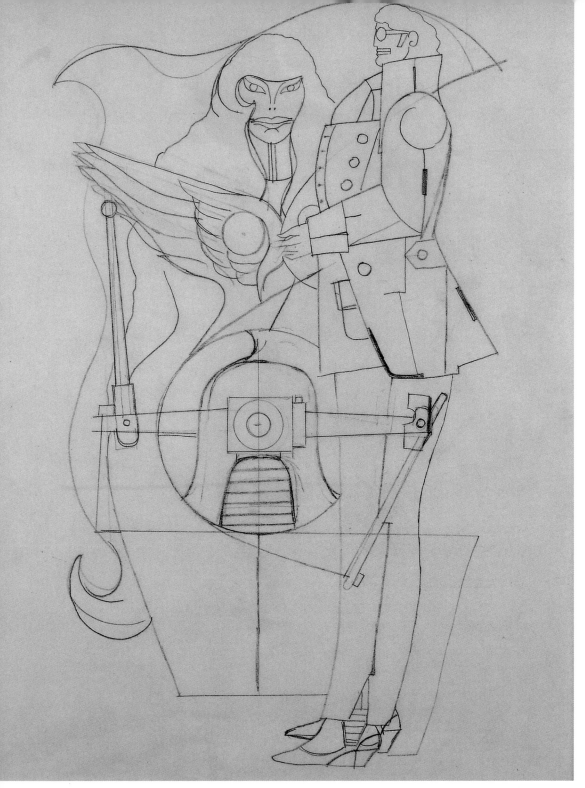

林德涅　**一對**　1966-67　紙上鉛筆　55.9×40.9cm

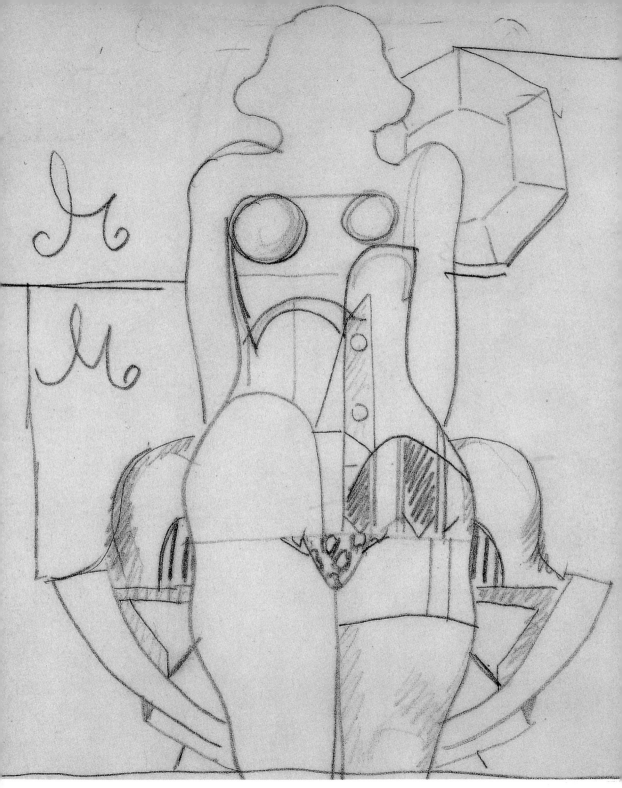

林德涅　**瑪麗蓮在此**　1967　半透明紙上鉛筆草圖　27.5×22.8cm

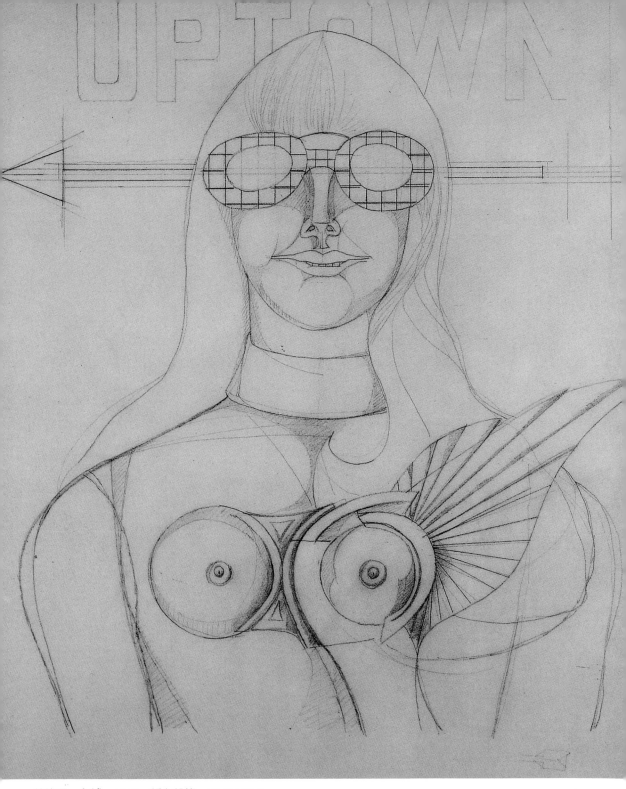

林德涅　**上城**　1968　紙上鉛筆　73.2×57.2cm

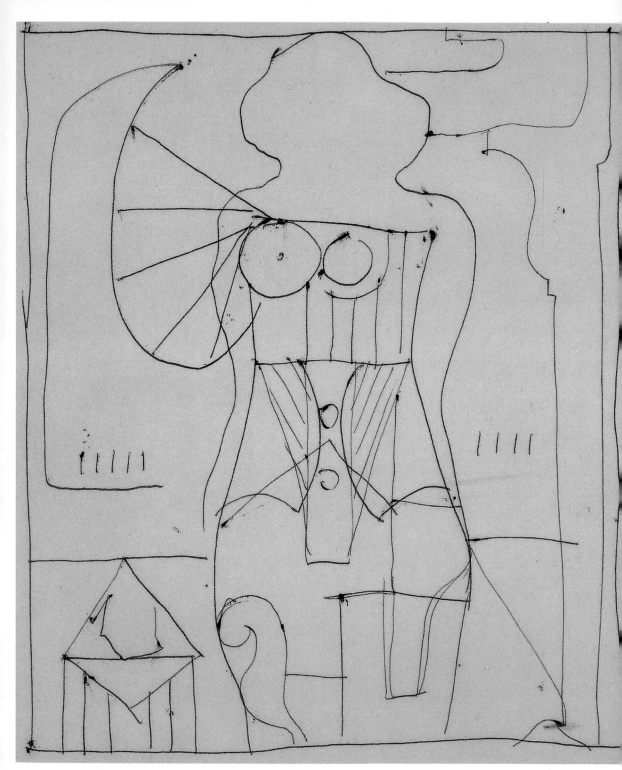

林德涅　**瑪麗蓮在此**　1967　紙上藍色圓珠筆畫　30.1×22.7cm

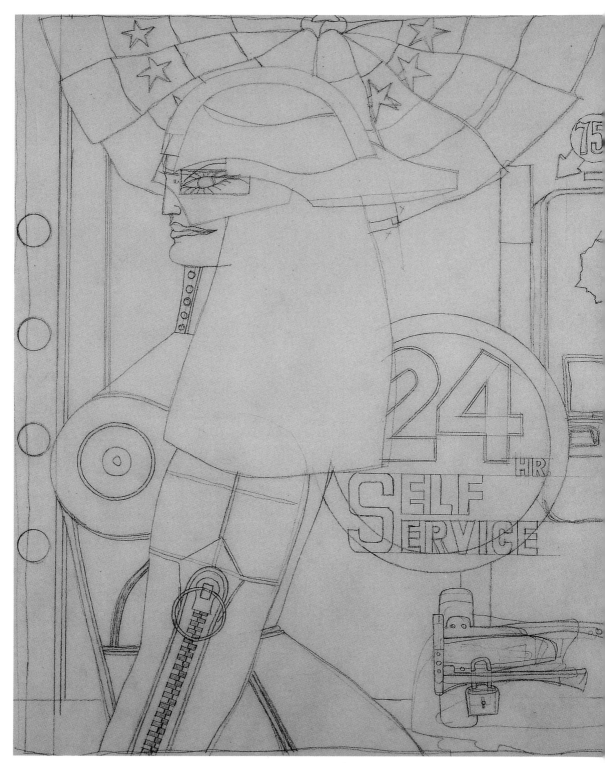

林德涅　**24 小時自取商店**　1968　紙上鉛筆　63.7×53.3cm

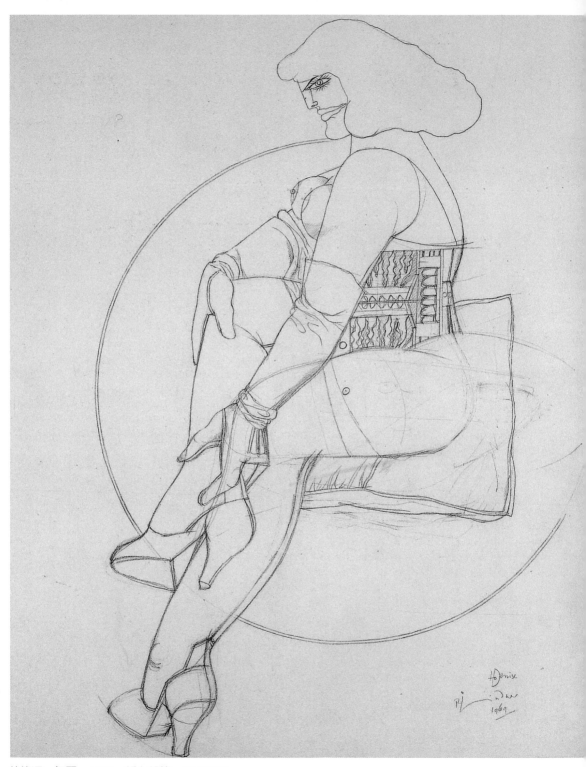

林德涅　**無題**　1969　紙上鉛筆　73.5×56cm

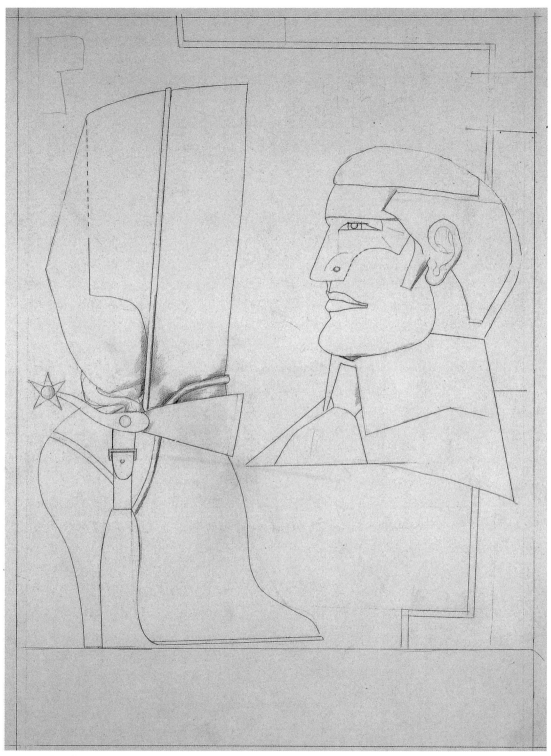

林德涅　**男人頭**　1973　紙上鉛筆　65.2×49.7cm

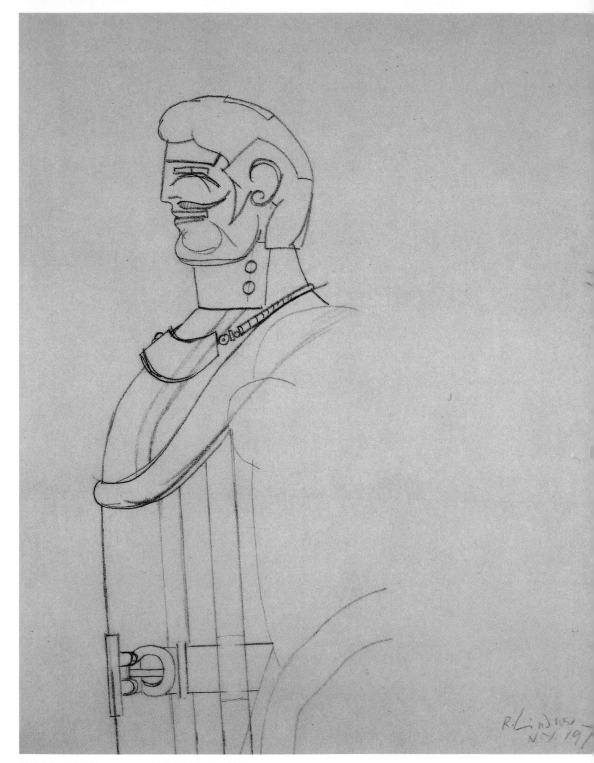

林德涅　**和夏娃**　1970　半透明紙上鉛筆草圖　30.1×22.8cm

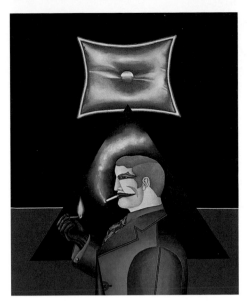

林德涅 **墊子** 1966
油彩畫布
177.8×152.4cm

理查・林德涅年譜

R. Lindner

一九〇一　十一月十一日理查 ・ 林德涅（Richard Lindner）出生於
德國漢堡的一個猶太家庭，他是家中四個孩子的第二
個（其中一個出生後不久夭折）。父親朱德爾（Judell）
或名朱利歐（Jullius）是漢堡皮毛商人的兒子，做推銷
工作。母親米娜 ・ 勃恩斯坦（Mina Borsstein）生於旅
居美國的猶太家庭，回到漢堡與朱德爾（朱利歐） ・
林德涅結婚。

一九〇二　一家人曾到挪威的克里斯提安尼亞（今名奧斯陸）居住。
後返回德國，定居於紐倫堡。

一九一三　母親米娜在家中開一婦女胸衣製作坊。

一九一五　習歌唱的姐姐黎西逝於十九歲芳齡。林德涅深受刺激。

一九二二～一九二五　理查 ・ 林德涅彈一手好鋼琴，曾努力習琴
想成為鋼琴家。
放棄習琴，進入紐倫堡藝術與技藝學校。此間曾為商
店夥計。

一九二五～一九二六　曾到法蘭克福居住，又回紐倫堡。

林德涅攝於巴黎
約 1933-39

　　　馬克斯 · 寇爾勃教授提攜林德涅任紐倫堡藝術與技藝
　　　學校的助教。
　　　參加廣告與玩具設計競賽，以面具與服裝設計獲獎。
一九二七～一九二八　　住到柏林，獲得最初製圖工收入。
一九二九　遷往慕尼黑，進入克諾爾 · 希爾特出版公司任藝術總
　　　　　監，以在報章的幽默廣告設計贏得名聲。
一九三〇　六月二十四日，與紐倫堡的同學艾爾斯貝特 · 許蘭恩
　　　　　（Elsbeth Shulein）結婚。艾爾斯貝特七月來慕尼黑與林
　　　　　德涅會合，入校再修服裝設計。

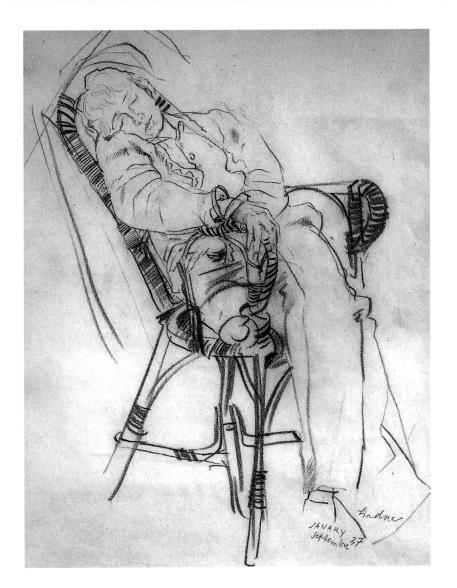

林德涅　**艾爾斯貝特 ‧**
林德涅（畫家的妻子）
紙上鉛筆　1937
36.8×25.4cm

理查 ‧ 林德涅為名馬戲班小丑演員格羅克的自傳作
十三幀插圖，其中一幀為封面。

一九三三　希特勒掌握政權。
林德涅夫婦離開慕尼黑到巴黎。住到蒙帕納斯區認識
藝術界人士。
理查的繪圖工作不易得，僅為英國巴恩鋼琴公司製作
了四幅廣告。而艾爾斯貝特在時裝雜誌，如《時尚》

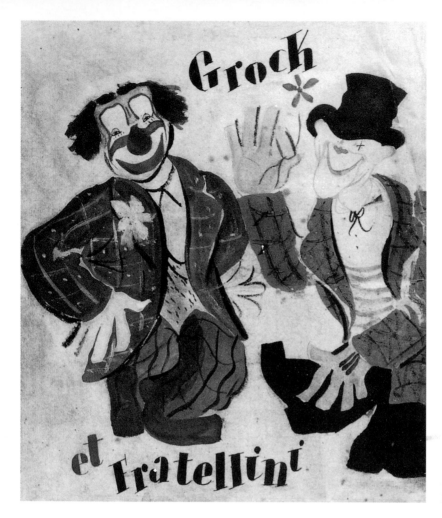

1935 年所作〈格羅克和弗拉特里尼〉可看出三十五歲時的林德涅在插圖上的造詣。

（Vogue）、《時裝園地》（Jardin des Modes）等大展身手。理查 • 林德涅得空多方參觀美術館，對超現實主義繪畫特別感興趣。

一九三九　由於德國移民身分的關係，林德涅夫婦分別被法國警方拘禁。艾爾斯貝特先自女集中營中被釋放，逃到北非卡薩布蘭卡，後投奔美國紐約，那裡有她的親戚。

一九四一　林德涅自靠近勃羅瓦的集中營逃到里昂，然後到葡萄牙里斯本，由艾爾斯貝特及友人安排，三月到達紐約。

一九四二　二月父親逝世於捷克的猶太人集中營。

一九四四　艾爾斯貝特與林德涅離婚，與波蘭出生的作家暨新聞

記者約瑟夫・勃恩斯坦結婚。雖如此，她保有林德涅之姓，並於早先改名爲賈克琳，成功活躍於紐約時裝雜誌界。

理查・林德涅在美國廣告界 雜誌圈 出版業聲名雀起。

一九四五～一九四八　　認識畫家索爾・史坦貝格（Saul Steinberg）等藝術圈人士。

一九四八　　認識艾芙琳・霍弗（Evelyn Hofer）等攝影家。爲《霍夫曼的故事》之出版作二十八幀插圖。爲《紐倫堡的雙胞胎》一書作封面插圖。爲《朗費羅的大陸故事》作十二幀插圖。

一九五〇　　決定獻身油畫，但並沒有放棄插圖廣告工作。此工作他一直持續到一九六六年。

畫〈安娜和女人〉、〈神奇孩童〉。

為文學作品《包法利夫人》作插圖　1944

〈桌上永恆的夏天〉是林德涅第一年到美國所繪的插圖作品　1941

畫家在早期的畫室於
1962 年攝

到巴黎小住，畫詩人〈魏爾倫畫像〉，搜集作家普魯斯
特的資料，回到紐約畫〈普魯斯特畫像〉。

一九五二　繪哲學家〈康德像〉。

獲得藝術主導人俱樂部所頒圖繪傑出獎。

前妻艾爾斯貝特（賈克琳）的丈夫約瑟夫・勃恩斯坦
去逝，三個月後她自己結束生命。

畫〈孩童的夢〉。

到布魯克林的帕拉特學院教授圖繪設計。後成為正式
教授，直到一九六五～六六年，他開設了一個十分有
創意的課：「創造表現」。

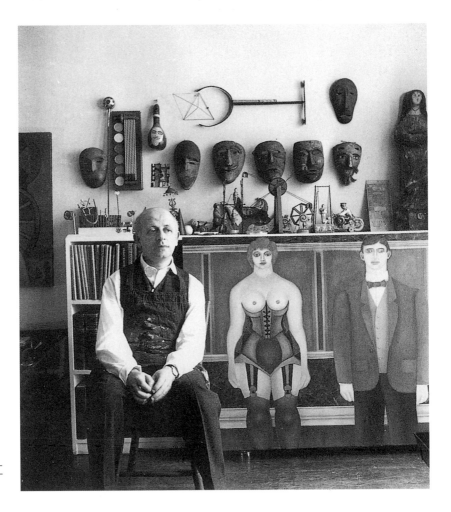

畫家約 1949 年攝於工
作室中

一九五三～一九五四　　開始一連串自傳式的繪畫，如〈集合〉又
　　　　　　名〈幕間插演〉。
　　　　　　對孩童及馬戲世界著迷，畫〈來訪者〉、〈男孩與機器〉。
一九五四　在紐約貝蒂・帕爾森畫廊作第一次個展，展出十八幅
　　　　　　油畫。並沒有賣出任何畫幅，但極受年輕藝術家羅
　　　　　　勃・勞生柏及畫家羅斯柯、杜庫寧等人的讚許。
　　　　　　與雷內・羅勃・布榭，安迪・沃荷等人共同為CBS-TV
　　　　　　的節目製圖。
一九五六　認識文學出版經紀人普莉西亞・摩根。
　　　　　　到巴黎過夏天。

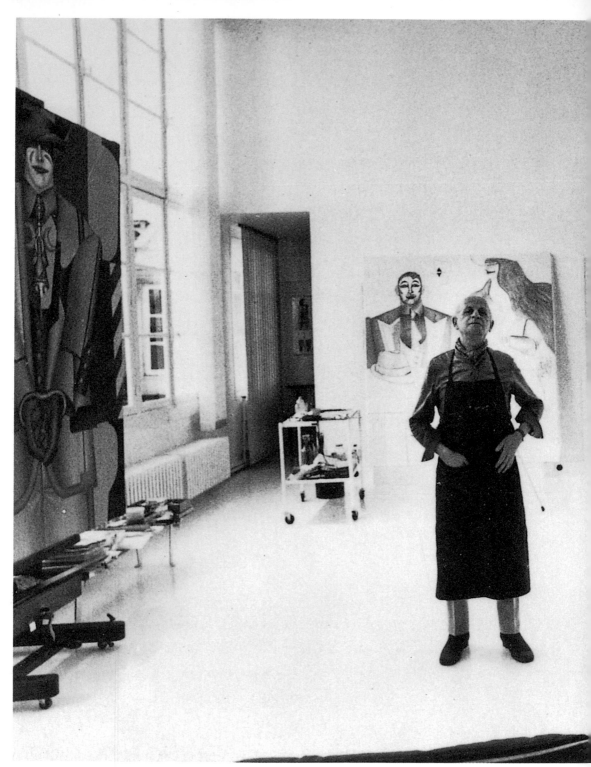

畫家在巴黎工作室　1973 年攝

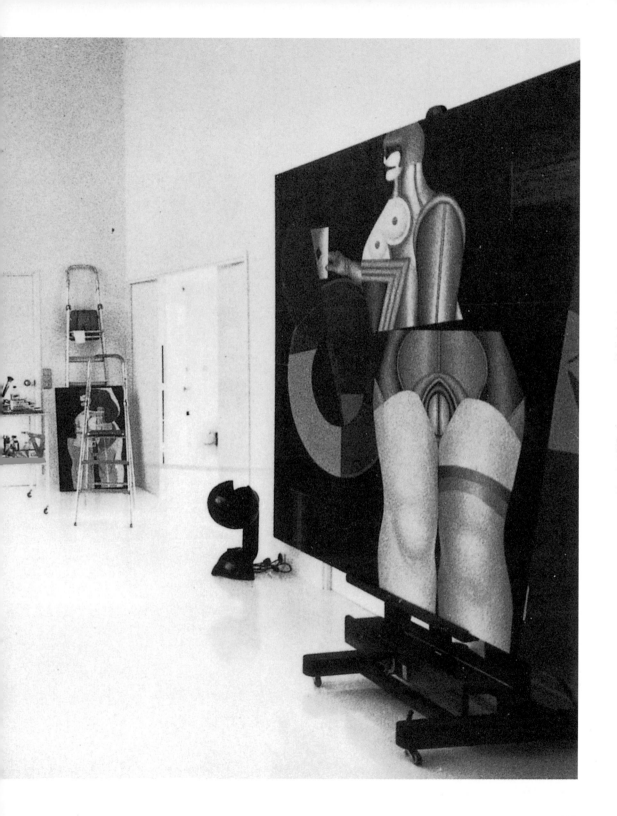

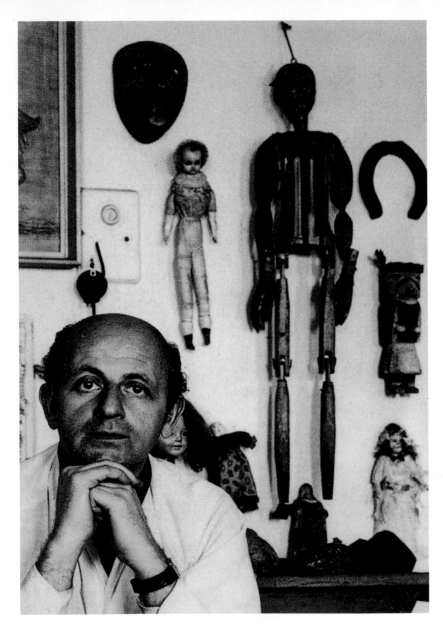

畫家攝於紐約寓所

畫家林德涅與第二任妻
子德尼斯（右頁圖）

一九五七　　搬家到 178, East 95th Street
　　　　　　威廉暨諾瑪柯帕利基金會頒給林德涅一獎。
　　　　　　受耶魯大學之邀講學。
一九六一　　在紐約冠爾迪・華倫（後成爾迪・埃克斯特隆
　　　　　　姆）畫廊個展，極為成功，售出所有作品。他繼

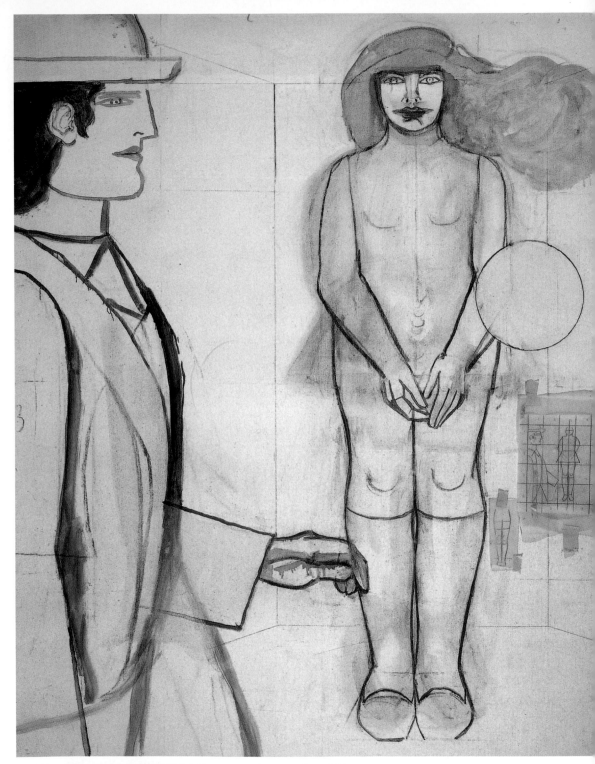

林德涅　**無題**（畫家未完成最後作品）　1978　畫布、鉛筆、油彩　126.5×107cm

畫家林德涅

續在一九六三、一九六四、一九六五、一九六七、
一九六九年在此畫廊展出。

林德涅開始國際性知名。威廉暨諾瑪柯帕利基金會出
版席德尼‧提爾林所撰有關林德涅作品的專論。

自〈步行〉一畫之後，他的作品以表現紐約生活為主。

一九六二　艾芙琳‧霍弗拍攝林德涅工作室中他所收藏的玩具和
面具，刊登於《今日》雜誌二月號封面。

第一次以〈人物〉一畫展於紐約現代美術館，該館後
購藏其大畫〈集會〉。

倫敦，羅勃‧弗拉瑟畫廊為林德涅作展覽，為此他重

繪一九五〇年的一些畫作，如〈一對〉、〈一對 NO2〉、〈街上〉、〈桌上〉等畫。

一對男女的主題在此後十年成為首要。

一九六三～一九六四　　參加紐約現代美術館大展〈美國人 1963〉。

畫兩幅暴力表現的作品〈街上〉和〈月亮照在阿拉巴馬州〉。

一九六三年六月與友人到義大利斯波列多渡假。

遷入 333, East 69th Street。

一九六五　巴黎首次個展於克勞德・貝納爾畫廊。

展於義大利杜然，加拉特亞畫廊。

參加紐約席德尼・賈尼斯畫廊之〈性愛藝術 66〉

到漢堡小住，畫〈迪士尼樂園〉並在漢堡圖繪藝術學院講課。

一九六六　終止帕拉特學院的教學。

展於羅馬芳特・迪・斯帕德畫廊。

到布魯塞爾訪問不久後去逝的畫家雷內・馬格利特。

紐約現代美術館為他籌辦他紙上作業的巡迴全美的展覽。

畫了一組大畫：〈電話〉、〈哈囉〉、〈墊子〉、〈冰淇淋 NO2〉等。

一九六七　展於克利夫蘭美術館。

畫〈瑪麗蓮・夢露〉。

德國史篤加的 Mauns Press 為他印十七幀石版畫的冊子：「瑪麗蓮在此」。

參加紐約席德尼・賈尼斯畫廊的瑪麗蓮・夢露紀念展。

一九六八　首次重要回顧展巡迴歐洲勒維庫森，漢諾維，巴登。巴登，柏林等城市。回顧展將繼續在來年展於美國加州柏克萊及米尼波里等地。

一九六九　七月三十日，與剛到紐約不久的法國年青女畫家德尼斯・柯帕曼結婚。自此每年林德涅夫婦到巴黎居住，探望德尼斯的家人，並在巴黎作畫。

一九七一～一九七二　　　先在巴黎費爾斯坦貝格方場設有畫室，次年遷到聖父街三號另一個大工作室。

畫一組水彩畫「有趣的城市」，出版水彩集子。畫兩幅大畫：〈一對〉和〈兩個〉。

旅行加州、義大利、倫敦。

倫敦費榭藝術公司和紐約克諾‧德諾公司成為林德勒的畫商，直到一九七五年。

一九七四　巴黎現代美術館，鹿特丹的波依曼‧馮‧貝寧根美術館，及蘇黎世、杜塞朵夫的美術館為林德涅陸續開出回顧展。

一九七五　林德涅夫婦在紐約的家搬到 3 East 71st Street。

埃梅‧馬格特成為林德涅在巴黎的畫商。

一九七六　夏天，林德涅回到久違的紐倫堡探望。

一九七七　紐約哈羅德‧李德畫廊個展。

芝加哥當代藝術館開出林德涅回顧展。巴黎、馬格特畫廊接著展出。

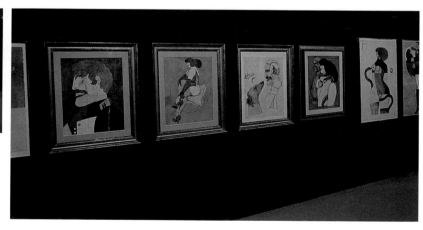

1977 年芝加哥當代藝術館林德涅回顧展會場（本頁二圖／何政廣攝影）

一九七九　紐約席德尼‧賈尼斯畫廊於四月六日作出林德涅個展，原訂展至五月六日，四月十六日林德涅參加朋友索爾‧史坦貝格展覽揭幕酒會過後返家突然心臟停止而逝世。

國家圖書出版品預行編目資料

前普普繪畫大師
理查・林德涅 = Richard Lindner / 陳英德、張彌彌 / 合著--
初版 -- 台北市：藝術家，2008 [民97]
176面：17×23公分 -- (世界名畫家全集)

ISBN　978-986-7034-78-6 (平裝)

1.理查・林德涅 (Richard Lindner, 1901-78)
2.藝術評論　3.畫家　4.傳記　5.德國

940.9943　　　　　　　　　　97002548

世界名畫家全集
理查・林德涅 Richard Lindner
何政廣 / 主編　　陳英德、張彌彌 / 撰文

發行人　何政廣
主　編　王庭玫
編　輯　謝汝萱、王雅玲
美　編　雷雅婷
出版者　藝術家出版社
　　　　　台北市重慶南路一段147號6樓
　　　　　TEL：(02)2371-9692
　　　　　FAX：(02)2331-7096
　　　　　郵政劃撥：01044798 藝術家雜誌社帳戶

總經銷　時報文化出版企業股份有限公司
　　　　　中和市連城路134巷16號
　　　　　TEL：(02)2306-6842
南部區域代理　台南市西門路一段223巷10弄26號
　　　　　TEL：(06)2617268
　　　　　FAX：(06)　2637698
製版印刷　新豪華電子製版股份有限公司
初　版　2008年3月
定　價　新臺幣480元

ISBN　978-986-7034-78-6 (平裝)